世界名畫家全集　何政廣主編

魯本斯 Rubens

藝術家出版社

巴洛克繪畫大師

魯本斯
Rubens

何政廣●主編

藝術家出版社

目　錄

前言

魯本斯（Peter Paul Rubens，一五七七～一六四〇年）是法蘭德斯大藝術家，也是巴洛克風格的代表畫家。十七世紀初葉他就成為歐洲畫壇上的活躍人物。

魯本斯生活之地在安特衛普，但他的藝術活動遍及歐洲各國。他的家教極好，交遊又廣，以藝術成就、博學和口才活躍於各國宮廷顯貴間，並以外交使節的身分為西班牙和英國締結了友好關係。法國國王路易十三之母瑪莉·梅迪奇皇太后為了裝飾盧森堡宮殿，禮聘魯本斯創作二十一幅以她一生為主題的巨型裝飾畫，直到今日這些畫仍珍藏在巴黎羅浮宮。

由於魯本斯享有盛名，歐洲各國宮廷顯貴都向他高價訂畫。因此他在安特衛普有一座很大畫室，不少富有才氣的畫家如凡戴克也做過他的助手。到過歐洲美術館參觀的人，可以發現許多大美術館陳列有魯本斯的名畫，據估計他一生作品將近三千件，現今被收藏在世界各大美術館的也多達二千餘件。由此可知他生前創作力是多麼旺盛。

根據專家研究，魯本斯繪畫作品可分三類：一是完全出自魯本斯自己的畫筆，以油畫的小型草圖、自畫像和家族肖像畫為主。二是與當時畫家如楊·布魯格爾等共同製作的靜物、動物和風景畫，很多是雙方署名。三則是畫室作品，以巨幅油畫為多，魯本斯親自構圖略加基本色調，然後由助手作畫，最後再由魯本斯執筆修飾完成。不過，後人也因此認為魯本斯繪畫品質參差不齊。

英國著名美術評論家赫伯特·里德，認為像維梅爾、法蘭傑斯卡等畫家，一生只留下四十至五十件作品，即受到無數人的喜愛與尊重；相對地，魯本斯留下數千件作品卻未能像他們一樣受到更多尊崇。他認為這並不公平，魯本斯的藝術終有一日會有更高評價。

今天，已有美術史家重新評價魯本斯的繪畫，認為其具有崇高的通俗性。他一生作品的特徵在於主題充滿戲劇性的衝突，有人與野獸搏鬥，有天使與魔鬼廝殺；有英雄的壯烈精神也有美女的婉約氣質；有反抗，有殉難。充分顯現巴洛克藝術的神權與霸氣的特質。而他筆下的人體富有雕塑般的質量感，線條雄勁，色彩強烈豐富而艷麗，整個畫面充滿動勢。最精彩的是他的人物畫，特別是看來脂肪較多的裸女像，風格奔放，刻畫出巴洛克的維納斯表現出激動的生命之喜悅。

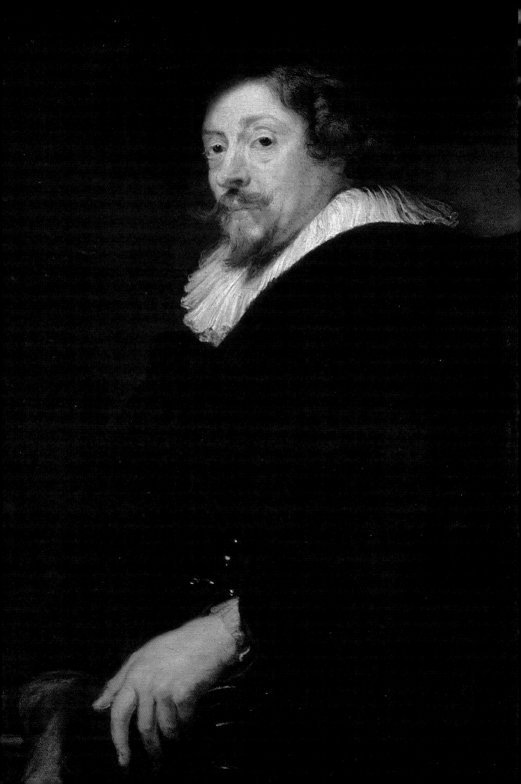

巴洛克繪畫大師
魯本斯的生涯與藝術

　　彼得・保羅・魯本斯（Peter Paul Rubens 一五七七～一六四○年），可說是一名稀世天才。他不但身體好，還擁有傲人的外貌與智慧。他精力充沛，氣質出眾，同時還非常懂得規劃他的藝術生涯。

　　魯本斯所生長的年代，正處於一個史家所稱的「反改革」（Counter Reformation）時代，當時羅馬天主教正極力反對新教的改革。在這樣一個充滿衝突的環境中，人們滿懷著人文求知的精神，也同時彌漫著貪婪殘暴的氣息，宗教戰爭迭起，影響著歐洲的和平，日耳曼正為三十年戰爭所困，而魯本斯所生長的荷蘭，為西班牙所瓜分，正奮力爭取獨立中。

　　生活在這樣一個變亂的世界，魯本斯不會全然無動於衷，相反地，他還是一名睿智的政治觀察家，積極地參與政治，他的許多忠言見解均為當時的荷蘭統治者所重視，並且還好幾次被委以重要的外交任務。

　　魯本斯的好脾氣，使他的作品總是強調人性善良與美好的一

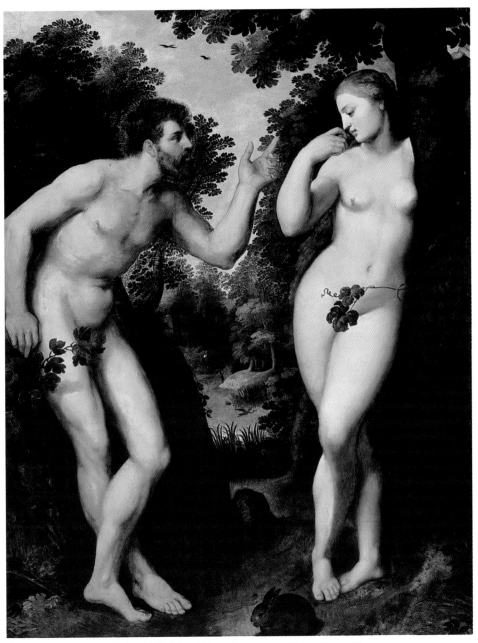

亞當與夏娃　1598～1600 年　油畫木板　180×158cm　安特衛普魯本斯邸宅藏

面，他的作品在他那個年代非常受到大眾的歡迎。他廣受愛戴的
另一原因則是，他的藝術能完美地表達出當時的人文精神，那時
西歐的文化是兼容基督教與古典傳承，不管是天主教或是新教派
的學者，均同樣致力研究希臘與羅馬的文化，也一致地關心推廣
基督教的學說，這才使魯本斯有可能以基督教的精神教義，來結
合古典的具象之美。他在這方面的成就是他同時代的任何一位畫
家所無法比擬的。

　　魯本斯的藝術不但啟發了後代的藝術家，同時也結合了義大
利與法蘭德斯（Flanders）的藝術特色。法蘭德斯繪畫高度寫實，
以精細與保守的構圖來描繪風景與肖像，而義大利的藝術則傳承
著文藝復興的特質，傾向於豪放而巨大的比例與堂皇的主題。魯
本斯雖然在北方接受藝術訓練，但卻在義大利步入他的成熟階
段，他成功地把兩種藝術傳統融合在一起，在西方藝術的發展史

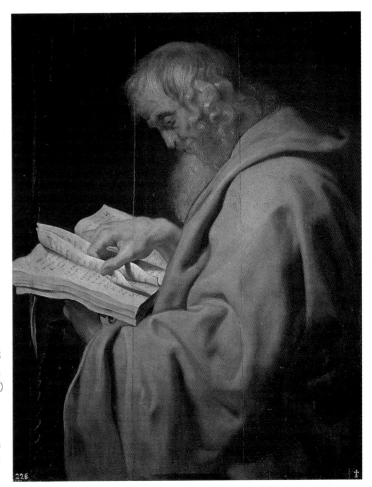

門徒賽門（彼得） 1603
年　油畫木板　馬德里
普拉多美術館藏（右圖）

特洛伊大火後依尼亞斯
的逃亡 1602～1603 年
油畫畫布　146×227cm
楓丹白露城堡美術館藏
（左頁圖）

上，他可以說居有非常關鍵性的地位。

　　我們如果以一句話來總結魯本斯的一生，那就是「他精力無
窮」。他的藝術著眼於生命力與感情的表達，這正是華麗的巴洛
克風格（Baroque Style）的主要特徵，他一生完成了的不朽畫作，
數量極豐，而那也只是他的許多成就之一。他博覽群書，從斯多
亞的禁慾哲學到罕有的珍寶研究，均感興趣，同時他還經常赴各
地旅遊，用心地臨摹了不同時代的大師作品，並結交了許多歐洲
知名的學者。在他成為一名功成名就的藝術家之後，還以他的藝

西班牙皇后肖像
（伊莎貝拉・德・
娃洛） 1603 年
油畫 倫敦克利
斯提美術館藏（左
圖）

列馬公爵騎馬像
1603 年 油畫畫
布 283×200cm
馬德里普拉多美
術館藏（右頁圖）

門徒聖彼得　1603～
1604　年　油畫畫布
108×84cm　馬德里普
拉多美術館藏

術專業做爲掩護，代表他的祖國荷蘭參加了不少次外交和平談
判。魯本斯在各方面均表現傑出，他在藝術史上堪稱爲是天才中
的天才。

不世出的天才誕生了

　　魯本斯一五七七年六月二十八日，生於日耳曼西巴伐利亞省
的榭根，他是詹・魯本斯（Jan Rubens）夫婦的第六個孩子。在他

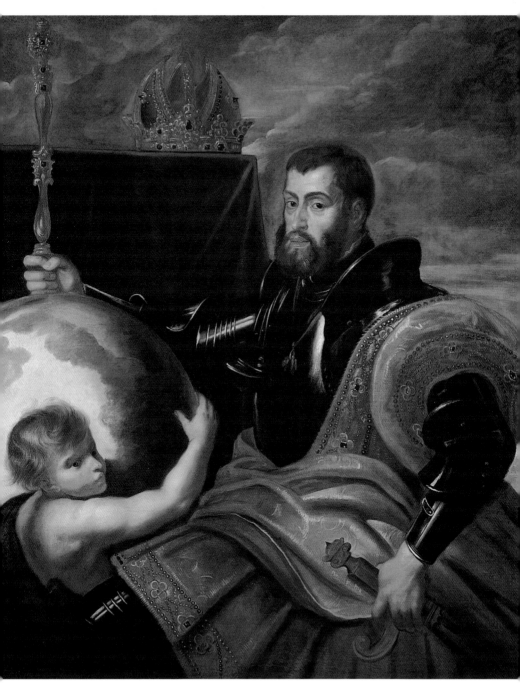

世界的霸者─卡爾五世皇帝　1604 年　油畫畫布　166.5×141cm　薩爾斯堡雷吉登茲繪畫館藏

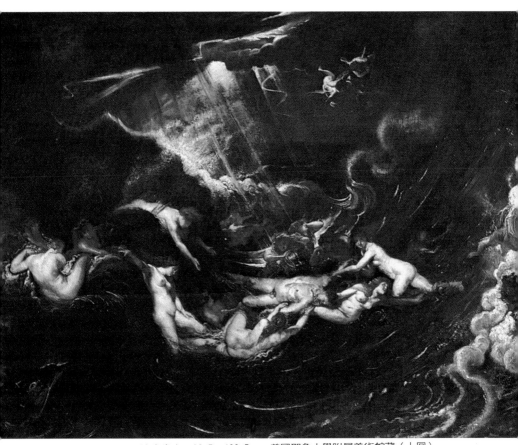

希蘿與黎安德　1606 年　油畫畫布　92.5×126.5cm　美國耶魯大學附屬美術館藏（上圖）
布里吉達・史皮諾拉・朵莉亞侯爵夫人　1606 年　油畫畫布　152.4×98.7cm
華盛頓國立美術館藏（右頁圖）

出生的九年前，他的父母爲了躲避宗教迫害，才從他們的家鄉安
特衛普逃出來。其父雖然原本是羅馬天主教徒，卻逐漸同情約翰・
喀爾文（John Calvin）所領導的新教學說，這在當時信奉天主教
的西班牙國王轄區內，可說是充滿危險的異教徒行爲。

　　儘管魯本斯的父親經歷過不幸的放逐生活，但魯本斯的家庭
生活尚屬平穩而安詳，在他出生一年之後，全家重返科隆，詹在
一五八三年獲得平反。魯本斯在科隆度過了一個快樂的童年，他

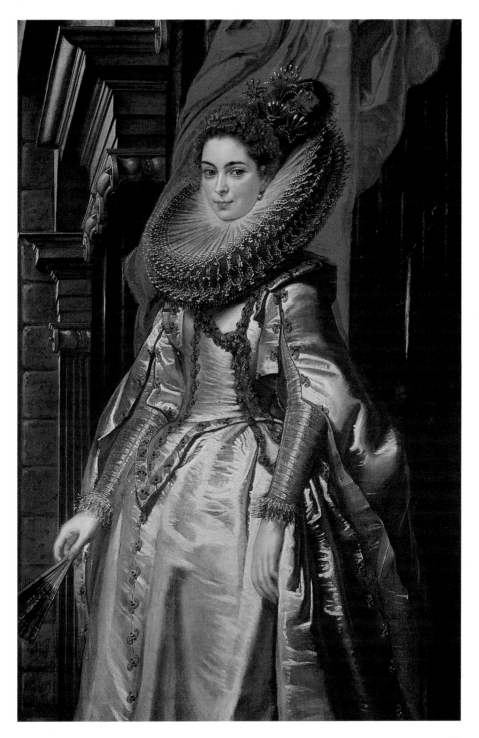

希蘿與黎安德　1607 年　油畫畫布　德勒斯登國立美術館藏

繼承了父母親的優點：他有母親慷慨而穩定的性格，熱愛生命，對時間與金錢的規劃有條不紊；從父親那一邊得到了急智與和善迷人的個性，詹‧魯本斯親自教育子女，並讓魯本斯傳承了他終身喜愛追求學問的好習慣。

可是在魯本斯還不滿十歲時，父親卻過世了，留下母親瑪利亞與她的子女獨力在異鄉討生活，當時在她的身邊，除了三個孩子因病早夭之外，尚存一女與二子，菲利普十三歲，魯本斯十歲。由於瑪利亞在安特衛普家鄉尚有一棟小房子，於是她即攜子女返鄉，她自己並不信奉新教，而二子卻受洗為路德教徒。

魯本斯雖然在十歲之後才來到安特衛普，不過他的家族卻在那裡住了二百多年，因而在該地仍然有不少親友，儘管魯本斯出生於異鄉，但始終自認為是安特衛普之子。安特衛普是北歐的商業中心，曾住過不少歐洲各地來的外國商人，使得該城不僅是歐洲的主要金融市場，還是世界級重要城市之一。無疑地，魯本斯在童年時曾聽過母親訴說該城市的輝煌故事。

瑪利亞與子女於一五八七年返回家鄉時，荷蘭已被劃分成兩個地區，北方是以信奉喀爾文新教為主的獨立聯合省區，而南方則是以天主教徒為主的西班牙轄區，兩地區之間戰爭衝突持續不斷。當魯本斯第一次到安特衛普時，那裡仍舊災難重重，居民只剩下四萬五千人，僅達二十年前的一半人口，城市的四周到處是廢棄的農地與荒蕪的村落，有時甚至還有鬧饑荒之虞，魯本斯一家返回家鄉的頭幾年，安特衛普顯然不會有好生活可過，更別提音樂與娛樂了。

不過西班牙為了支援駐紮在荷蘭的軍隊，讓安特衛普重新成為金融轉運中心，這使該地的景氣逐漸恢復，而周圍的村落也慢慢重回過去的忙碌景象。如此帶動了工業的發展，使得城市的文藝生活又恢復起來了，安特衛普的畫家們也再度獲得教會與宗教團體委託製作作品。

放棄見習騎士，改行學藝術

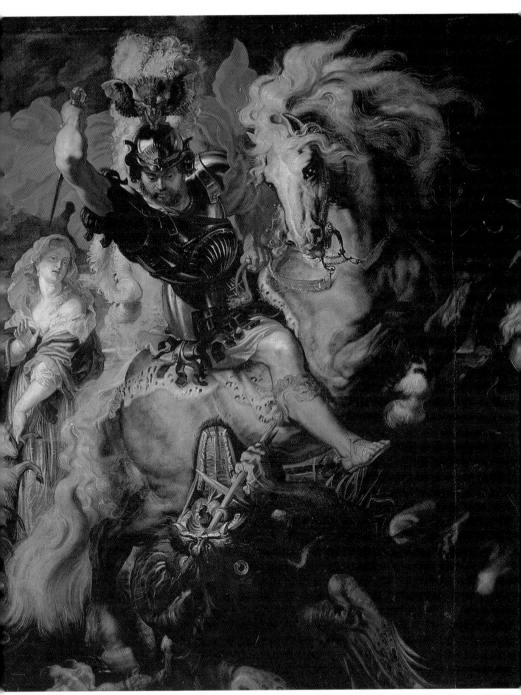

聖喬治與龍　1606～1607 年　油畫畫布　304×256cm　馬德里普拉多美術館藏

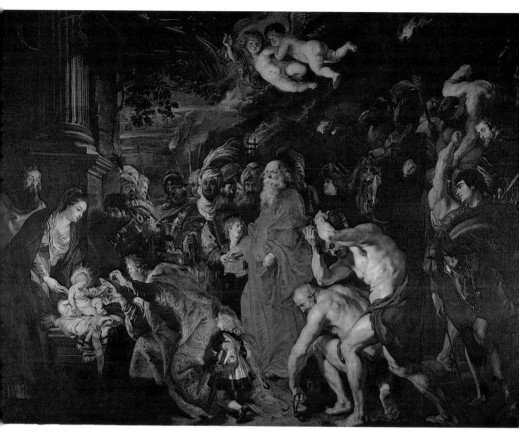

東方三博士的朝拜　1609 年　油畫畫布　346×488cm　馬德里普拉多美術館藏（上圖）
東方三博士的朝拜（局部）　1609 年　油畫畫布　馬德里普拉多美術館藏（右頁圖）

　　魯本斯的藝術生涯，起初並不順遂，他母親先送他去拉萊茵
女伯爵（Countess of Lalaing）那裡去做見習騎士，這是出身良好
的子弟所公認爲，將來進入上流社會的必經路程，如果表現良好，
有機會逐步晉升在貴族社會負責重要職務，並有希望步入政壇發
展。魯本斯在拉萊茵女伯爵的家中學得不少宮廷的進退禮節，不
過他心中瞭解自己還是想要成爲一名畫家，經過了幾個月的時
間，他總算說服了他的母親，讓他放棄見習騎士，而改習藝術。
　　荷蘭仍然盛行傳統的藝術訓練體制，繪畫學子就像其他任何

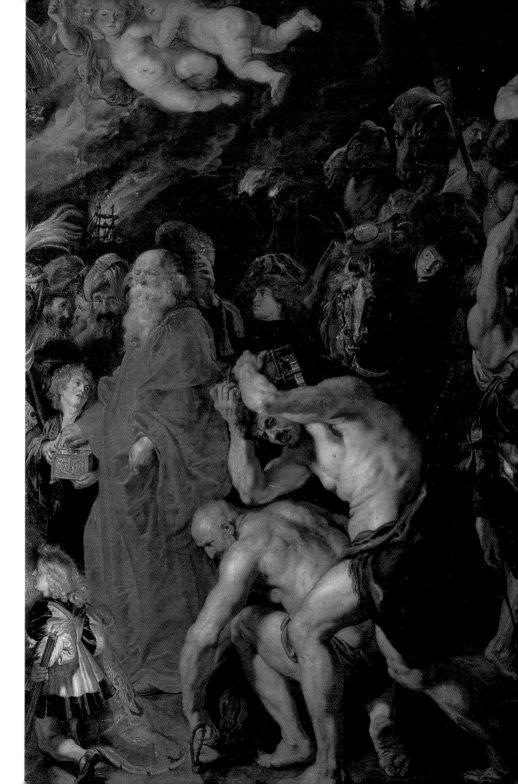

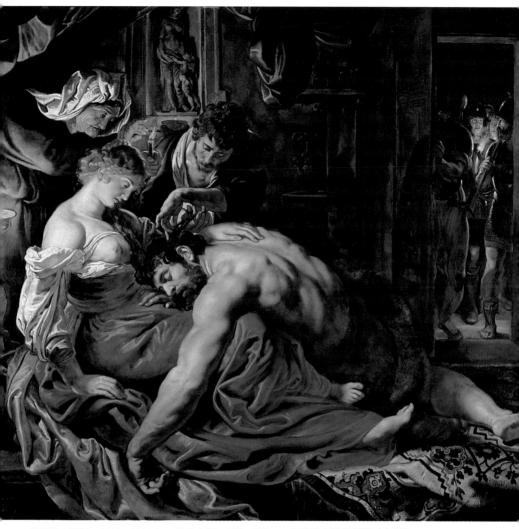

參孫和大麗拉　1609～1610 年　油畫木板　185×205cm　倫敦國立美術館藏（上圖）
瓦里西亞的聖母受聖葛蕾格利及其他聖人敬拜　1607 年　油畫畫布　477×288cm
法國格倫諾柏美術館藏（右頁圖）

　　一種學徒一樣，須在老師的工作室中學習手藝，先從磨顏料、準
備畫布、爲老師清洗畫筆與調色盤入手，再逐漸從老師的教導中
學習素描與繪畫的技巧。
　　魯本斯的第一個繪畫老師是他母親的親戚托比亞・維哈奇特

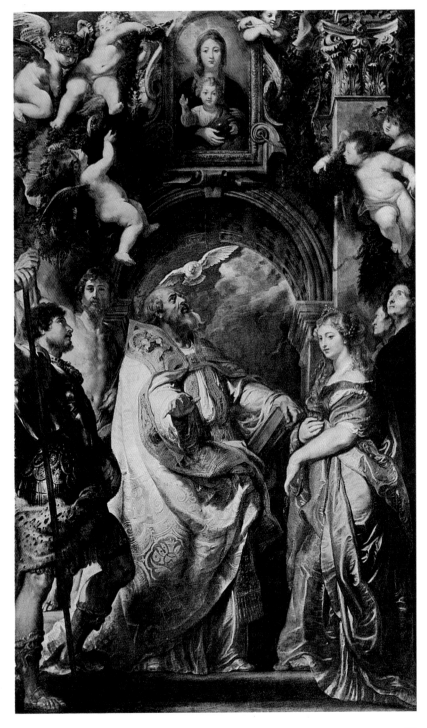

27

哲學家塞內加之死
1610～1611 年　油畫
畫布　184×155cm　慕
尼黑巴伐利亞國立美術
館藏（左圖）

聖母戴冠　1611 年
油畫畫布　維也納藝術
史美術館藏（右頁圖）

（Tobias Verhaecht），他是一名不知名的風景畫家，魯本斯跟他沒
有學多久即改向多才多藝的亞當‧溫諾特（Adam Van Noort）習
畫，魯本斯在溫諾特的工作室停留了四年，最後轉向安特衛普最
有名的畫家之一奧托‧溫芬（Otto Van Veen）習畫。

　　溫芬喜歡使用他的拉丁名字瓦紐士（Vaenius），他是一名見
識廣又深具品味的藝術家，他還是安特衛普的「羅馬風格」
（Romanist）精英社團的成員之一，該社團的會員均是曾經留學
過義大利，而深受文藝復興人文主義思想洗禮的畫家。瓦紐士的
作品極具內涵，他對魯本斯的美學教育影響至深，讓魯本斯嚴謹

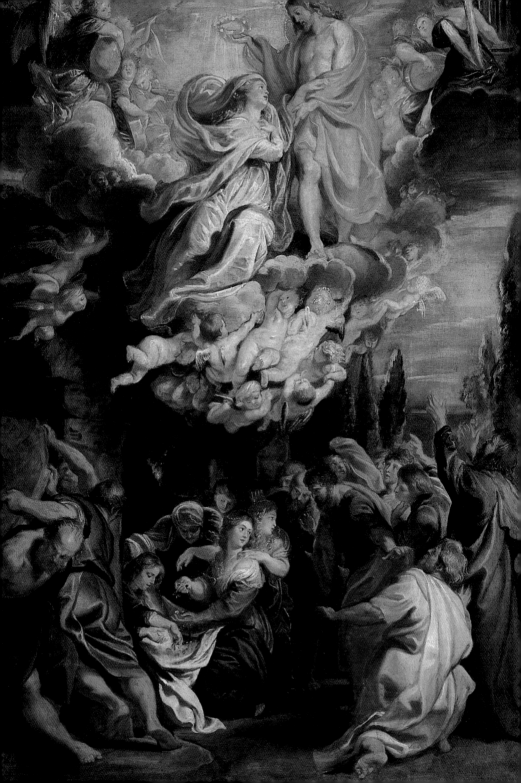

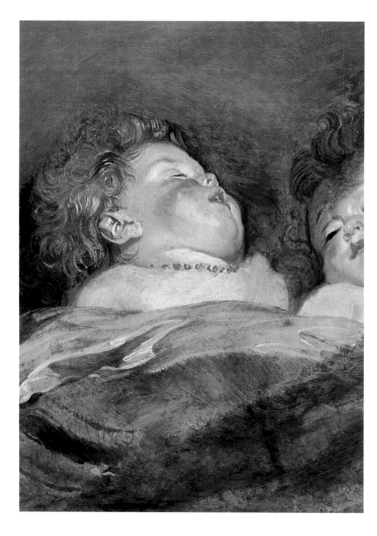

睡眠中的嬰兒（局部）
1612～1613 年　油畫
木板　50.5×65.5cm
東京國立西洋美術館藏

地學習圖畫結構，並教導他關注藝術的知性境界，瓦紐士尤其善
用象徵的圖畫意象，來表現抽象的理念。對一名有天分的人來說，
「象徵」可以為他帶來無窮的視野與快樂，魯本斯在他的藝術生
涯中，他廣博的象徵知識，提供了他豐富的想像資源，他在詮釋
他的視覺意象時從未失敗過，他的這項本領即是從瓦紐士的工作
室中打下的基礎。

　　魯本斯在做了八年的藝術學徒之後，終於在一五九八年他二
十一歲時獲得安特衛普的藝術家與工藝家協會，即聖路加公會

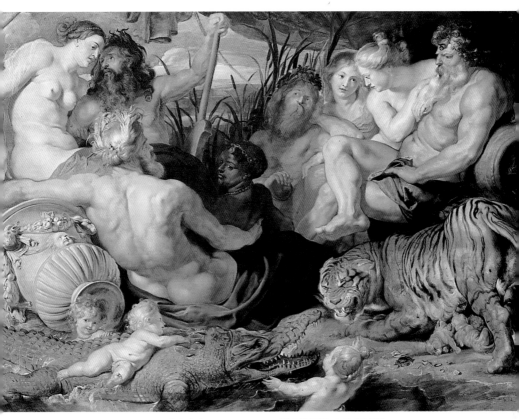

世界四大洲　1612～1614 年　油畫畫布　209×284cm　維也納藝術史美術館藏

（Guild of St. Luke），認可爲畫師級人物。雖然他此時尚沒有自己
的工作室，同時還持續在瓦紐士的工作室工作了二年，不過他已
有資格收學生了，當時他也的確收了一名安特衛普銀匠的兒子爲
學徒。

　　魯本斯如今的確已畫得不錯，不過他並不屬於神童型的天
才，他仍舊繼續在自我充實，雖然我們從他的早期素描中，可以
見到他穩健的筆觸與敏銳的感性，但就藝術專業而言，他是屬於
大器晚成型。他放任自己通過長期的自我訓練，很少有天才畫家
像他這樣，長期致力於階段性的紮實基本技巧訓練。

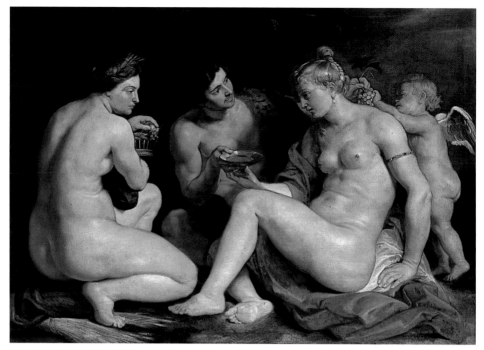

穀神、酒神與美神　1612～1615 年　油畫畫布　140.5×199cm　德國卡塞爾國立美術館藏（上圖）
維納斯的梳妝　1612～1615 年　油畫畫版　133×148cm　傑諾瓦畢安柯宮藏（右頁圖）

遊學義大利，受矯飾主義啓迪獲益良多

　　魯本斯在他不滿二十三歲時，啓程前往義大利繼續進修遊學。他在出發之前，比其他同樣要去義大利習畫的年輕人準備得更為妥善，他已能說義大利語，並能以拉丁文閱讀及寫作，同時他也熟知許多先賢古典著作。

　　他於一六○○年抵達威尼斯，飽覽了大師作品，如魚得水。魯本斯非常仰慕提香（Titian）的作品，提香的華麗色彩，強有力的流利線條、造形安排以及想像力，予他很深的印象，魯本斯還收藏了提香九件畫作，並臨摹了他三十多件作品，即使在魯本斯以後成名的歲月中，對這位大師依舊推崇備至。

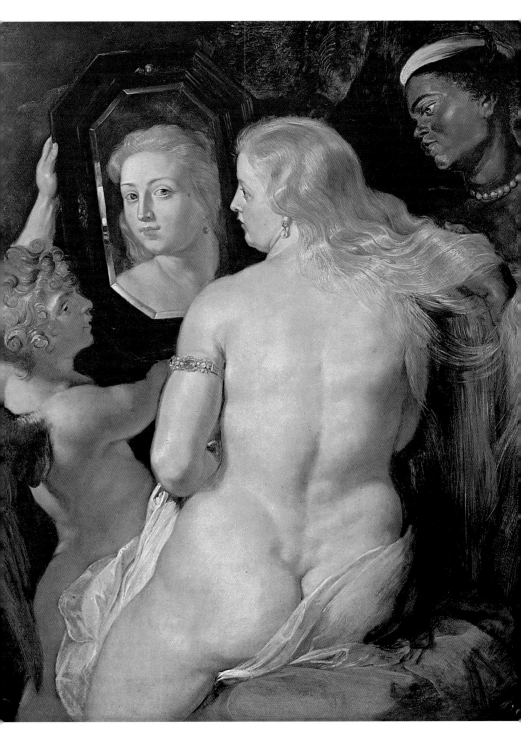

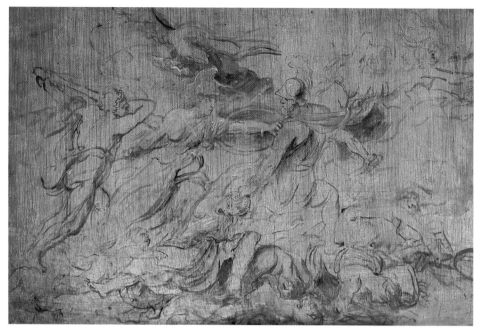

密涅瓦與赫鳩利斯追逐戰神　油畫木板　35×53cm　安特衛普皇家美術館藏

　　不過在他第一次觀賞威尼斯的藝術時，他最先較受丁托瑞多（Tintoretto）與維洛尼斯（Veronese）作品的影響。在研究丁托瑞多的作品時，他注意到這位大師，喜歡在深暗的陰影中使用橫掃的光線，此對他在〈釘在十字架上〉作品中，描繪背十字架的扭曲形體影響至深。魯本斯也同時被聖賽巴斯提安教堂中維洛尼斯光耀奪人的畫作所吸引。這些均對他後來為安特衛普的教堂製作的耶穌作品，具有啓示作用。

　　魯本斯在威尼斯沒有停留多久即遇上貴人。義大利北部的曼杜雅公爵溫森索一世（Vincenzo Ⅰ），在訪問北歐時路經威尼斯，溫森索是一位頗具野心的放蕩王子，他喜歡有品味的女人與華麗的裝潢擺設，同時身為一名喜愛藝術、音樂與文學的贊助人，他非常喜歡結交有才華的藝術家。當他在訪問安特衛普時即已對魯本斯早有所聞，此刻不用說，他派了一名親信在威尼斯的一家客

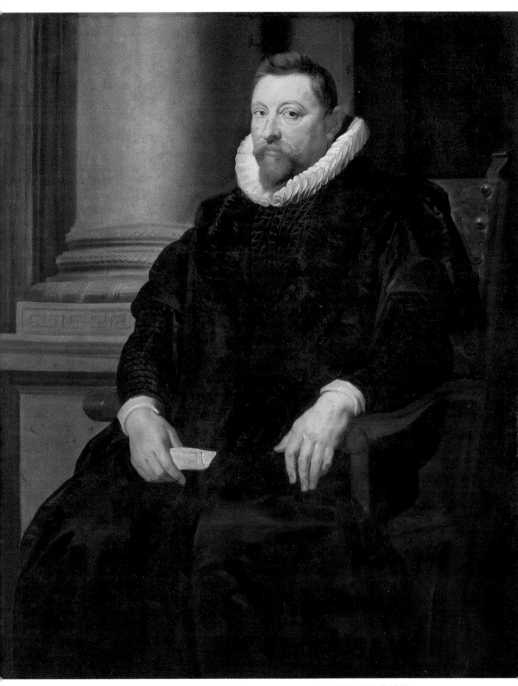

彼得・派奎斯肖像　1612～1615 年　油畫畫布　142×121cm　布魯塞爾皇家美術館藏

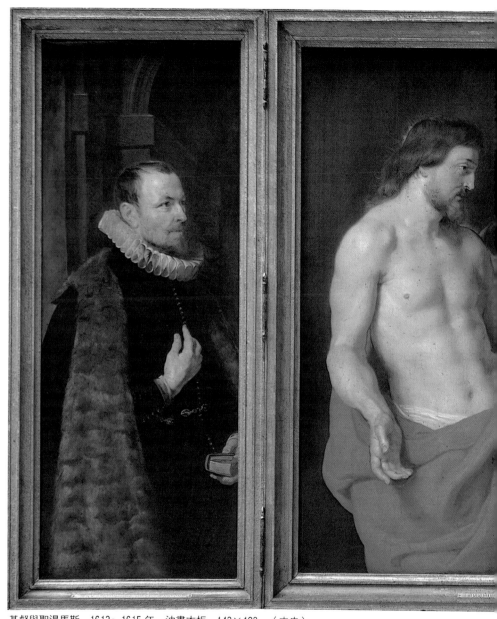

基督與聖湯馬斯　1613～1615 年　油畫木板　143×123cm（中央）
146×55cm（兩翼）　安特衛普皇家美術館藏

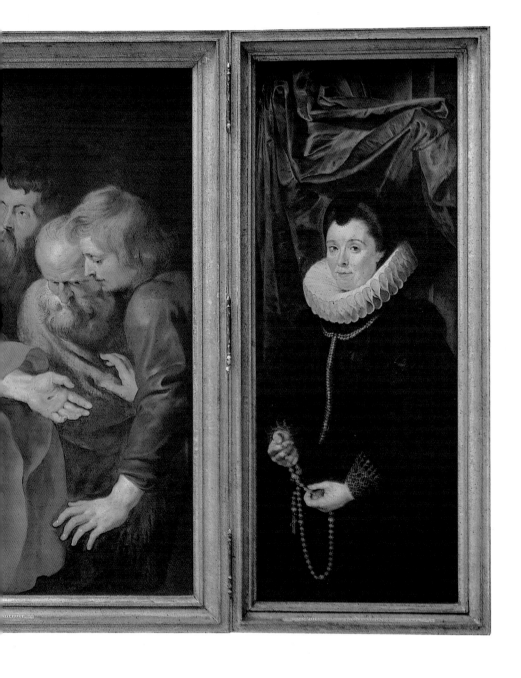

基督的埋葬速寫 1615 年 素描、
淡彩 22.3×15.3cm 阿姆斯特丹
國立美術館藏

棧與魯本斯見面，這名親信還看了一些他的速寫作品，對之印象
深刻，並將這些作品帶給公爵看，公爵大喜，即邀魯本斯與他一
起去曼杜雅。

　　爲公爵做事可以獲得不少好處，但也需要付出一些勞役代
價，魯本斯的第一項工作是臨摹名作以充實公爵的收藏品。並爲
溫森索的美女畫廊畫一些女人肖像。這使魯本斯有機會前往義大
利各地旅行，去觀賞最好的圖畫，不久公爵還讓他自己決定臨摹
的對象，這讓他擴大了生活圈，有機會結識許多貴族收藏家。

　　魯本斯最初勤訪翡冷翠的古跡，諸如聖羅倫索教堂的米開朗

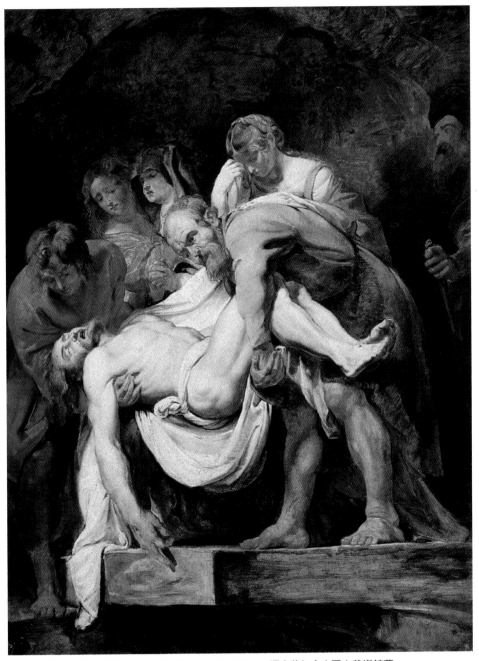

基督的埋葬　1613～1615 年　油畫木板　88.3×66.5cm　渥太華加拿大國立美術館藏

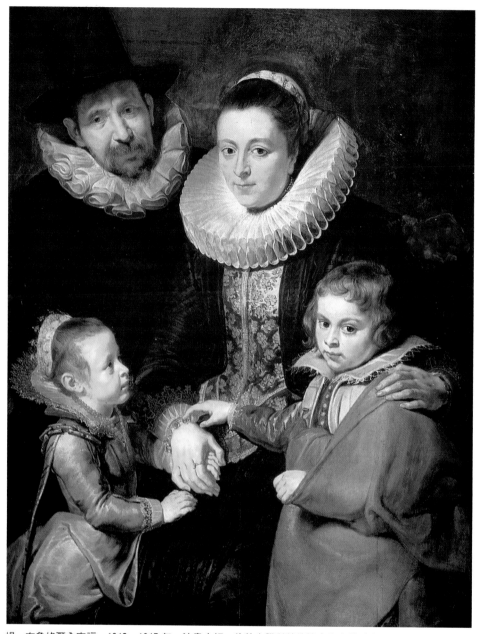

楊・布魯格爾全家福　1613～1615 年　油畫木板　倫敦大學科特德協會畫廊藏（上圖）
基督對彼得的囑託　1614 年　油畫木板　倫敦瓦勒斯博物館藏（右頁圖）

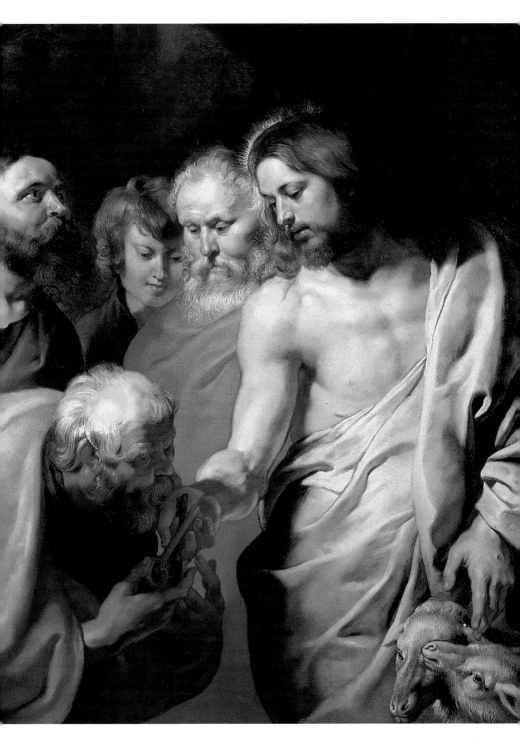

41

基羅不朽巨作，以及一些翡冷翠的大師級畫家作品。其中最知名的一位是魯道維可‧西哥里（Ludovico Cigoli），而西哥里的了不起就在他能師法米開朗基羅與義大利過去十年所流行的矯飾主義（Mannerism）而不受侷限，他直接訴諸情感的表達手法，為後來的巴洛克風格提出了預示元素，魯本斯非常用心地研究過西哥里為教堂神壇所繪作品。

　　魯本斯除了受翡冷翠的藝術影響之外，他在曼杜雅耳濡目染見到不少藝術精品，也至關重要。公爵的皇宮展示著其世代累積來自義大利各處的豐富收藏品，其典藏種類之廣泛，即使在歐洲其他地區也難找到類似的情形，在其中可以找到宮廷畫家曼特拿（Mantegna）的巨作、大師柯勒齊奧（Correggio）的神奇作品，以及提香與拉斐爾（Raphael）的畫作，而拉斐爾的得意門生奇佑里歐‧羅馬諾（Giulio Romano）在六十年前就曾是溫森索祖父的主要畫師。

　　奇佑里歐在他自己的年代，即已是歐洲的知名大師級人物，他還是演化自文藝復興藝術的矯飾主義風格開創先師，他是莎士比亞在他〈冬天的故事〉劇作中，所提到的唯一偉大藝術家。魯本斯無疑曾受到奇佑里歐的影響，他在曼杜雅工作時見過奇佑里歐最為人樂道的裝飾作品，魯本斯從其作品中學到了他的精妙設計：如何在充滿窗戶，門廊，圓頂與腹壁的室內建築中，安排複雜的空間。我們在魯本斯三十六年後為西班牙國王設計的一系列皇宮及別墅的神話般場景與人物造形中，可以見到他所受奇佑里歐的影響。

集前輩藝術大成而創出巴洛克新風格

　　天主教在「反改革」時期所進行的熱心變革，最初還是相當反對藝術活動的，教宗保羅四世並不贊成米開朗基羅在教宗禮拜堂壁上的巨幅裸體畫，而下令艾爾‧葛利哥（El Greco）將整個天花板改畫成較嚴肅的風格，但是逐漸地天主教堂的美學觀點變得

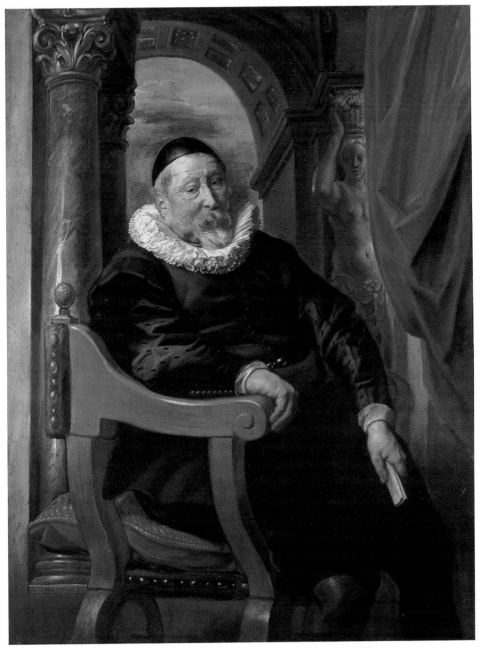

聖方濟各修士肖像　1615 年　油畫畫布　52×44cm　聖彼得堡艾米塔吉美術館藏

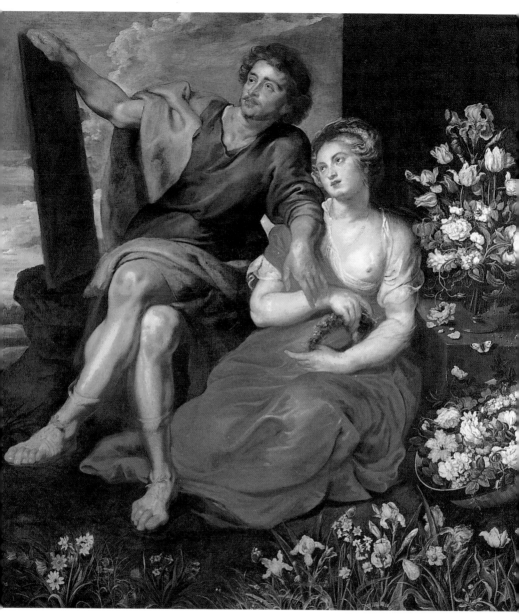

巴吉亞斯與格呂肯　1615 年　油畫畫布　203.2×193.4cm　美國林格美術館藏

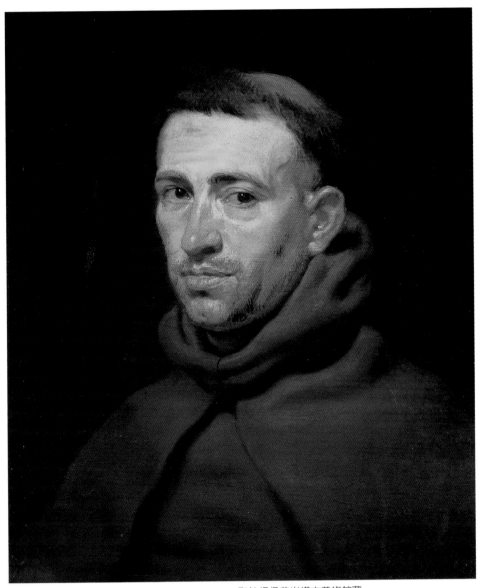

法蘭傑斯柯派修道士肖像　油畫畫布　52×44cm　聖彼得堡艾米塔吉美術館藏

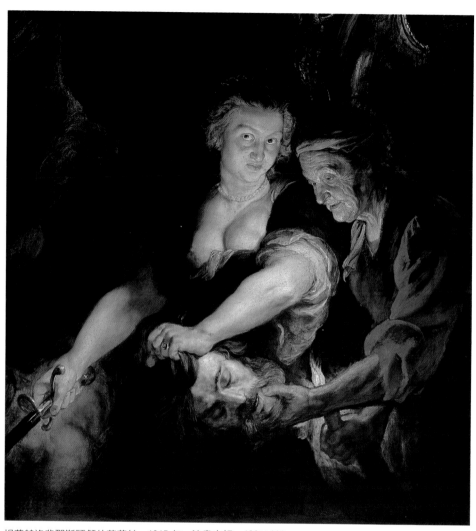

提著赫洛斐那斯頭顱的茱蒂絲　1615 年　油畫木板　120×111cm
德國布倫瑞克赫洛‧安東‧烏利奇美術館藏（上圖）
降下十字架　1616 年　油畫畫布　425×295cm　法國里爾美術館藏（右頁圖）

已不那麼嚴格了。原來被認爲是異教徒的美學遺風，也漸漸進入
了教堂的裝飾畫中來，其目的不只是要光耀上帝，也是爲了以之
教育信徒大眾，因而又重新恢復了中世紀工匠藝術家的靈感。他
們以圖畫及雕塑來敘述道德故事，藝術家們認爲對宗教主題的描

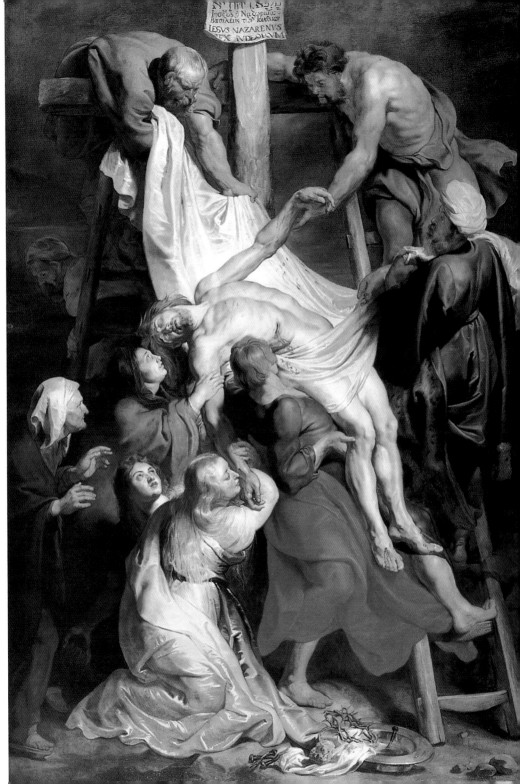

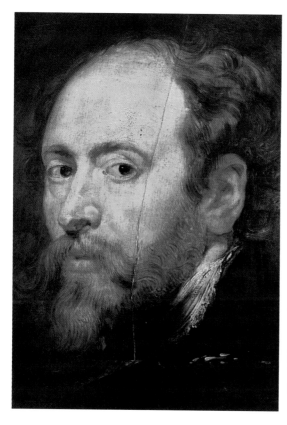

自畫像 1616～1618 年油畫木板
78×61cm 翡冷翠烏菲茲美術館藏
（左圖）

聖法蘭西斯‧查威爾的奇蹟
1617～1618 年 油畫畫布
535×395cm 維也納藝術史美術館藏
（右頁圖）

述，應該能讓信徒容易瞭解，並在適可的寫實範圍中不失崇高之
敬意。

魯本斯的企圖，也像其他同時代的年輕藝術家一樣，並不是
在發現一種觀察事物的嶄新方法，而是去尋找運用前輩藝術家已
發明的新手法。顯然，他必須先從這些前輩大師身上學習一切有
關造形、色彩與技巧，他的偉大有部分原因就在於，他有無窮的
能力去綜合古代或現代的各種影響，使之轉化成為一種屬於他自
己的新見解；而他見解的神奇，就在於他對生命與活動所具有的
生動感知。

在魯本斯抵達羅馬時，當時義大利最具影響力的藝術家，當
屬卡拉瓦喬（Caravaggio），他的畫作予魯本斯不少啟示，魯本斯
也臨摹過一些他的作品。這位義大利大師善於使用明暗表現法，

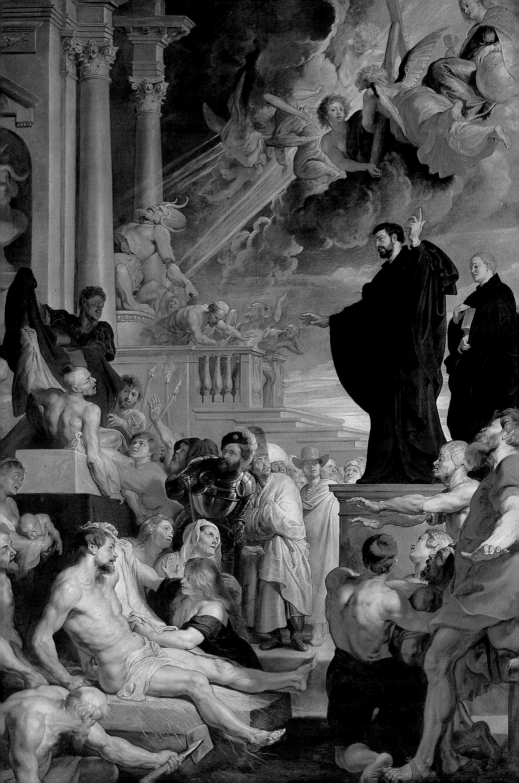

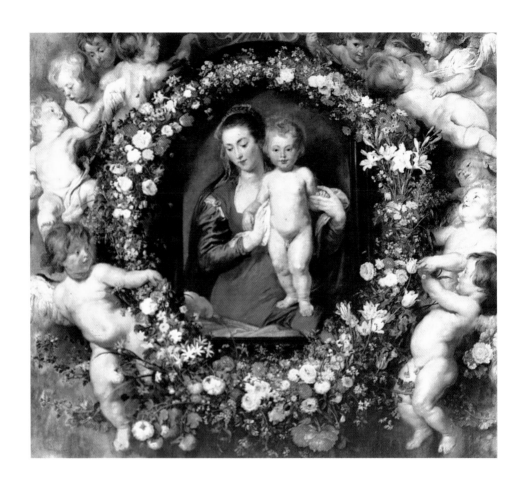

他運用光影的戲劇性平衡，來突顯他所描繪的人物，他作品最突出的特點仍在他以寫實主義來表現，他並不將聖經上的人物理想化，而是把這些宗教人物以真實的人來做樣版。卡拉瓦喬這種結合寫實主義與明暗表現的手法，對十七世紀的藝術影響至深，他已成爲橫掃整個歐洲的畫家。

魯本斯雖然仰慕卡拉瓦喬的作品，卻對某些部分持保留態度，他尤其對義大利的技法並不全然接受，對他而言，那似乎有點造作而費時，他這樣的看法在他成名以後的作品中，益發顯現了出來。在他長年的自我訓練研發中，魯本斯企圖研究出一種完美的技法，能與他的思想速度維持相當的步調，此種技法最終可

花環的聖母（局部）
1618年　油畫木板
慕尼黑巴伐利亞國立繪
畫館藏（右圖）

花環的聖母　1618年
油畫木板　181×209cm
慕尼黑巴伐利亞國立繪
畫館藏（左頁圖）

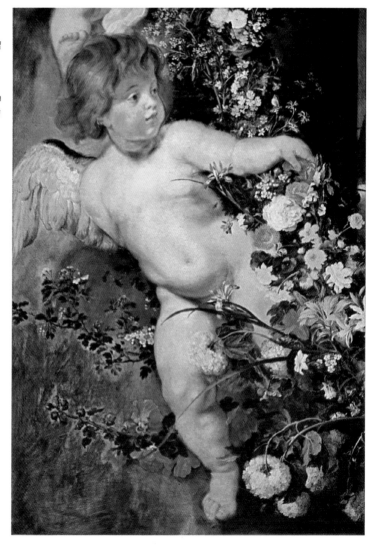

以讓他比任何前輩大師畫得更快速而流暢。

　　一六○三年在他爲公爵護送一批貢禮給西班牙國王之後，即
爲熱那亞的基督教會神壇，完成了一幅完美無瑕的作品，雖然該
作品的描繪手法看得出是挪用自許多大師的影響，不過卻已融合
爲魯本斯自己的風格。其中聖母瑪利亞是以教會所堅持的理想造
形去結合寫實主義的感覺，既具有古典派的高貴氣質，又表現出

51

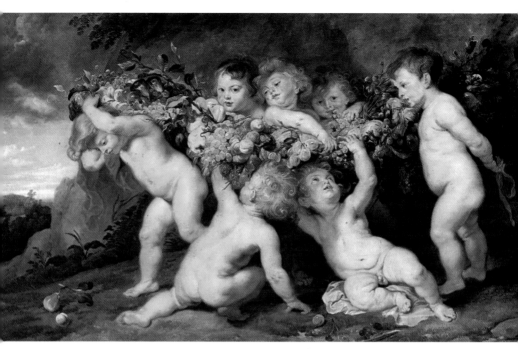

水果花環　　1618 年
油畫畫布　　120×203cm
慕尼黑古典繪畫陳列館
藏（上圖）

最後審判　1615～1620
油畫木板　286×224cm
慕尼黑古典繪畫陳列館
藏（右頁圖）

她為其子所受痛苦而呈現出的悲戚表情。這是一種何其崇高的藝
術表現手法，它表達了那個時代天主教基督世界的理想，以莊嚴
的犧牲來結合人類世俗世界與天堂世界。魯本斯的完美靈感，藉
由作品表現出他那個時代的宗教精神。

　　在藝術史上能創造出新風格的藝術家並不多見，而魯本斯即
是其中的特例之一，他即創造了一種後人稱之為「巴洛克式」
（Baroque）的生動又戲劇化的表現形式。他那似火焰般華麗的巴
洛克風格，其特徵就在以積極的動感與熾烈的氣氛，來襯托巨大
而厚重的人物造形，他並運用強烈的光影對比與濃烈豐富的色彩
來描繪他的畫作，他描寫氣勢磅礡的聖經故事，激昂的狩獵圖，
激烈的戰爭場景以及震撼人心的宗教精神感召，這些全都帶有高
度的戲劇性張力。

　　他的一位偉大的仰慕者之一，十九世紀的法國色彩大師德拉
克洛瓦（Eugéne Delacroix）曾這樣描述過魯本斯：「如果要指出他

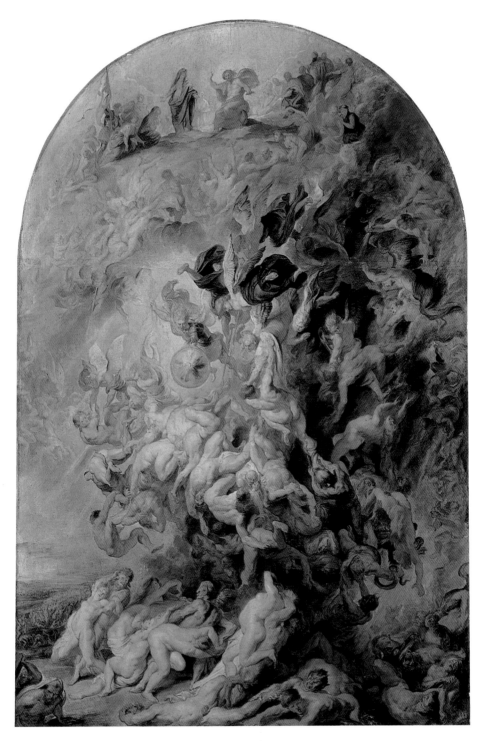

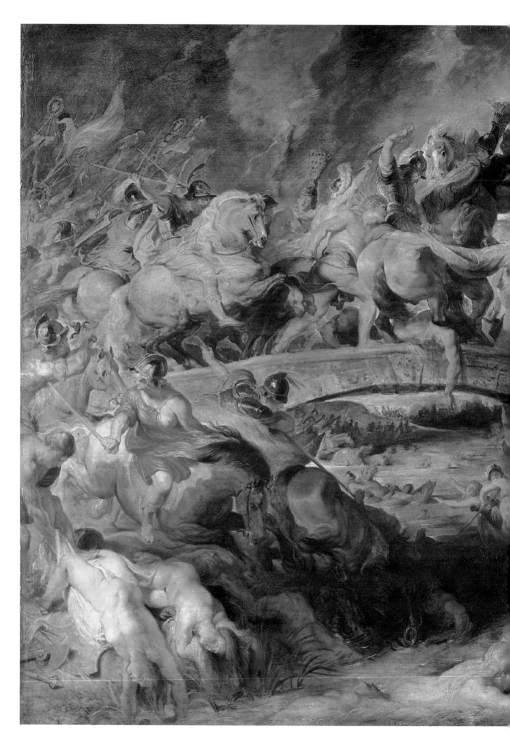

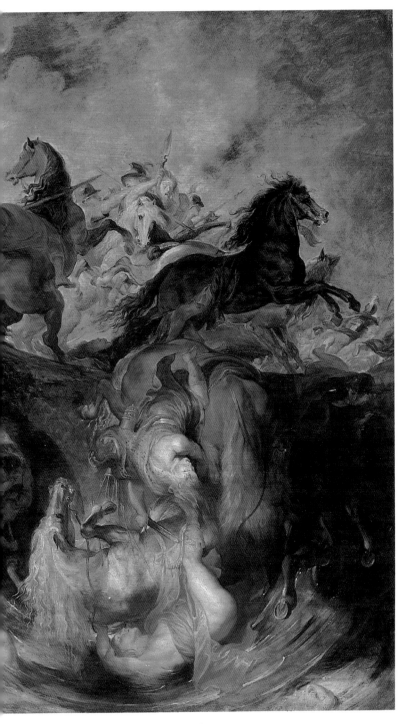

亞馬遜之役
1618 年　油畫木板
121×165.5cm
慕尼黑古典繪畫陳
列館藏

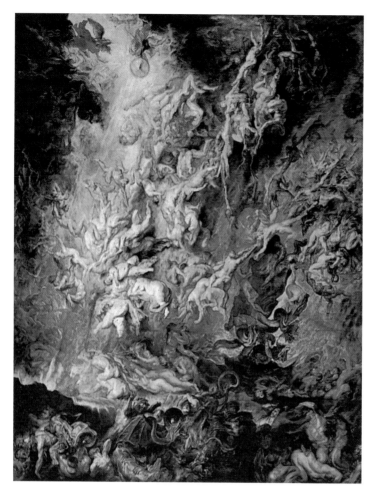

罪人的墮落 1620 年
慕尼黑古典繪畫陳列館
藏（左圖）

罪人的墮落（局部）
1620 年　慕尼黑古典
繪畫陳列館藏
（右頁圖）

眾多讓人鍾愛的優點，其中最主要的一個特質，就是他所表達出
來的非凡精神，那也就是一種驚人的生命力，一名偉大的藝術家，
其作品如果欠缺此一要素，即無法稱他是真正的偉大。因此，當
提香與保羅‧維洛尼斯站在他旁邊，似乎就顯得遜色平凡了。」

決定留在家鄉成就藝術大業

　　一六〇八年，魯本斯告訴曼杜雅公爵的祕書，稱他會在返鄉
探視家族之後再重回他所熱愛的義大利。當他抵達安特衛普時方
知他母親已過世，而家中此時正在辦喜事，使他無法即刻返羅馬，

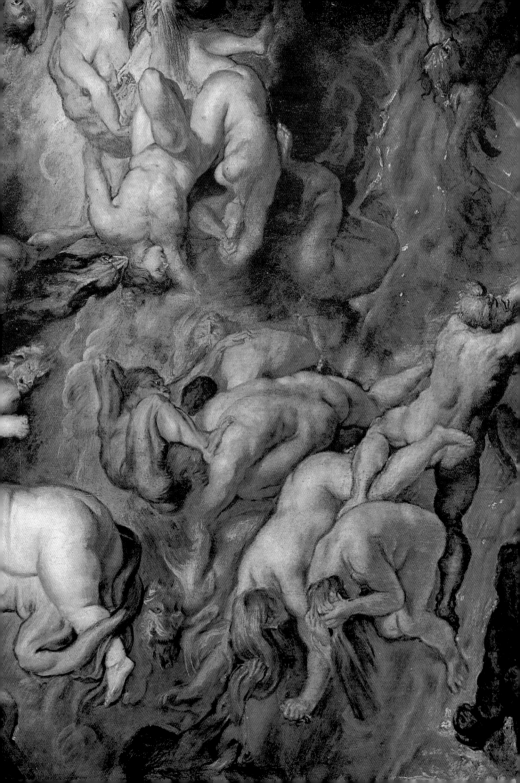

他哥哥菲利普將在一六○九年三月結婚，他可以說是婚禮中不可或缺的主角之一。

更重要的原因是西屬荷蘭（Spanish Netherland）的總督與大公主均挽留他，要他在家鄉發展，而西屬荷蘭與北方聯合省區之間長達十二年的宿仇已經在一六○九年四月終止，身為南方荷蘭的統治者亞伯大公（Archduke Albert）與伊莎貝拉大公主（Archdukess Isabella），正致力恢復工商業發展以改善臣民的生活。此刻魯本斯除了要表示他對祖國的忠心外，也深感有義務留下來為家鄉的復元工作盡點心力，當然他也知道在景氣恢復後，尚有許多教堂與公共建築的美化修補工作，需要藝術家來效力。

也許最重要的原因乃是，魯本斯如今已跌入愛河，他在哥哥的婚禮中認識了伊莎白娜・布蘭特（Isabella Brant），伊莎白娜是安特衛普的富家女兒，與魯本斯住在同一條街上。

基於這些因素，魯本斯終於在一六○九年夏天決定留下，他接受了大公國的禮聘，並要與伊莎白娜結婚，還準備設一工作室。亞伯大公聘請他為宮廷畫師，此後他青雲直上，大公主後來還任命他為外交代表。在他接受大公的任命後幾個星期，魯本斯娶了伊莎白娜為妻，當時她才十八歲，僅有魯本斯一半的年齡，不過她卻是一位完美的妻子，她外表雖非美女，卻相當吸引人。在他們結婚時，魯本斯還親自畫了一幅雙人肖像以示慶祝，這是一件罕有的幸福華麗肖像作品。

安特衛普的工商發展並不如預期，在過去戰爭與分裂的那些年中，阿姆斯特丹崛起，即超過了安特衛普的實力，使後者已不再是歐洲的貿易中心，不過安特衛普在文化與美術上仍然位居歐洲城市的前茅，市民的藝文生活非常蓬勃。在一六○九年到一六二一年這段太平年代裡，魯本斯為安特衛普的新舊各式大教堂，畫了不少神壇壁畫。

從魯本斯被推選為「羅馬風格社團」的傑出代表來看，足見他在安特衛普藝術圈的人緣極佳，他學貫古今，尤其他的作畫速

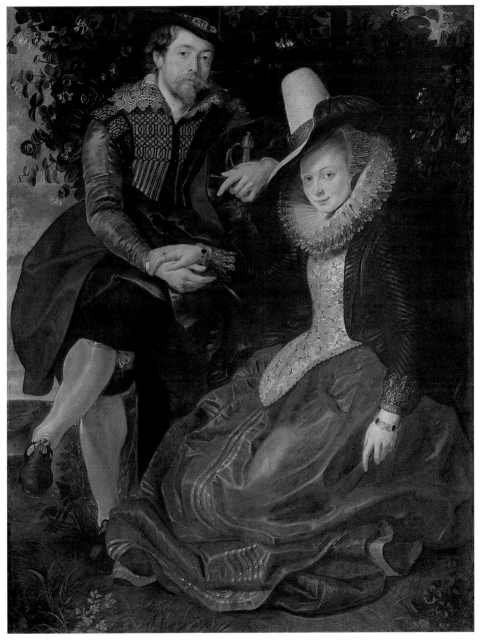

魯本斯與妻子伊莎白娜　1609～1610 年　油畫畫布　174×132cm　慕尼黑古典繪畫陳列館藏

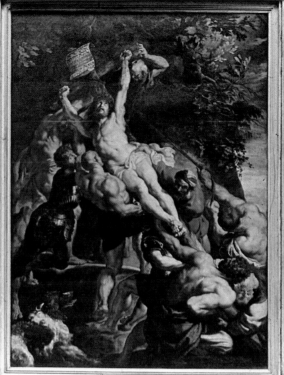

度，豐富的想像力與精湛的技巧，使他很快就成為藝壇的佼佼者。他善於交際又為人慷慨，他對待前輩藝術家態度至恭，到處受人歡迎，不免也會遭人羨忌，即使他在面對另一位比他早幾年返家鄉的同代畫家亞伯拉罕·詹森（Abraham Janssens）的挑戰，也能以謙讓來化險為夷。

有力表達出生命的喜悅與宗教信念

魯本斯在安特衛普接受的第一件委託，是為聖沃伯加的哥德式教堂繪製神壇壁畫，他選了一個八年前在羅馬時就構思好的主題〈升舉十字架〉，並以有力而具戲劇張力的構圖來處理畫面。他在兩旁的深暗背景中，以厚重的旁觀者、士兵與馬匹等眾多形體，來突顯中間背十字架的耶穌與執刑人的扭曲身體，而救世主的身體具有一種古典的高貴氣質，他高舉雙臂並仰著頭，表現了

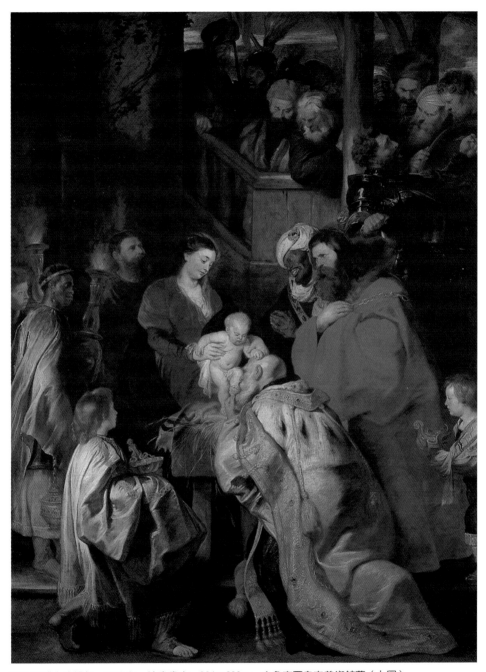

東方三博士的朝拜　1619 年　油畫畫布　384×280cm　布魯塞爾皇家美術館藏（上圖）
升舉十字架　1610～1611 年　油畫木板　462×341cm（中央）462×150cm（兩翼）
安特衛普大教堂藏（左頁圖）

英雄與犧牲的悲壯氣概，作品似乎在強調勝利而非恐懼。

　　為了讓這幅作品在高挺的哥德式教堂中顯出效果，魯本斯運用了很強烈的光影對比，這點可以看得出是他在威尼斯所受丁托瑞多與卡拉瓦喬等大師作品的影響。他這件畫作，乃至於他此時期的其他作品，其色彩仍具暖和的威尼斯色調特色，在金色的陽光中顯出紅色與褐色，而沒有一絲荷蘭的冷色，這些均足見他畫藝的自信與訓練有素。

　　不過魯本斯更讓人津津樂道的，乃是他對異教與神話主題所做的輝煌詮釋，這可以說是後文藝復興（Post-Renaissance）歐洲藝術的特點，畫家們常常被要求在教堂的建築物上強調基督教的信心，並在世俗的建築上著眼古典神話的詩意感性。而魯本斯的藝術在反映「反改革」時期人文主義的特色上，尤為突出，當他描繪神話或古典的主題，總是頌揚宇宙創造的活力，以表達他對世界之美的喜悅之情，不過當他繪製有關宗教的主題時，就會表

聖芭芭拉逃離父親
1620年　油畫速寫
倫敦達爾威治畫廊藏
（上圖）

四位哲學家　1613～
1614年　油畫木板
167×143cm
翡冷翠畢提美術館藏
（右頁圖）

現出他最深層的悔罪信念。

　　魯本斯表現最有力的神話作品當屬〈被捆綁的普羅米修士〉。據古典傳說稱，普羅米修士（Prometheus）自天庭眾神偷取火源給人類，而宙斯天神爲了處罰他的罪行，將他捆綁在一岩山上，任由老鷹啄食他。魯本斯爲了描繪這幅比真人還大的作品，以遠近法讓普羅米修士呈現他巨大的肢體，而老鷹則以捕食的弓形身影展現其巨幅的翅膀。

　　一六一一年八月，魯本斯驚聞他的哥哥菲利普突然身亡。菲利普死時才三十八歲，其亡妻在他死後十五天生子，後由魯本斯

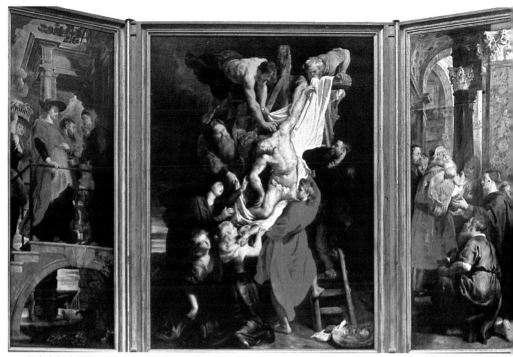

自十字架上解降　1611～1614 年　油畫木板　420×310cm（中央）420×150cm（兩翼）
安特衛普大教堂藏（上圖）
自十字架上解降（局部）　1611～1614 年　油畫木板　安特衛普大教堂藏（右頁圖）

與伊莎白娜撫養，魯本斯對這位哥哥的逝世深感悲痛，他們自幼
感情就很好，他對身為學者的菲利普非常尊敬，菲利普後來還變
成了研究古典主義的知名學人。魯本斯所繪的〈四位哲學家〉，圖見 63 頁
即是在紀念他的哥哥。

承接繪製當年最昂貴的作品

　　魯本斯被委託繪製最昂貴的作品，是由荷蘭的一個火繩槍軍
火公會所託，他們要求魯本斯為他們所膜拜的保護神聖克里斯多
夫繪製一幅三聯作。據基督教傳說稱，聖克里斯多夫（ St.
Christopher ）曾協助耶穌基督渡河。他們為此作品支付魯本斯約
二千四百翡冷翠金幣（相當於魯本斯豪宅房價的三分之一）。

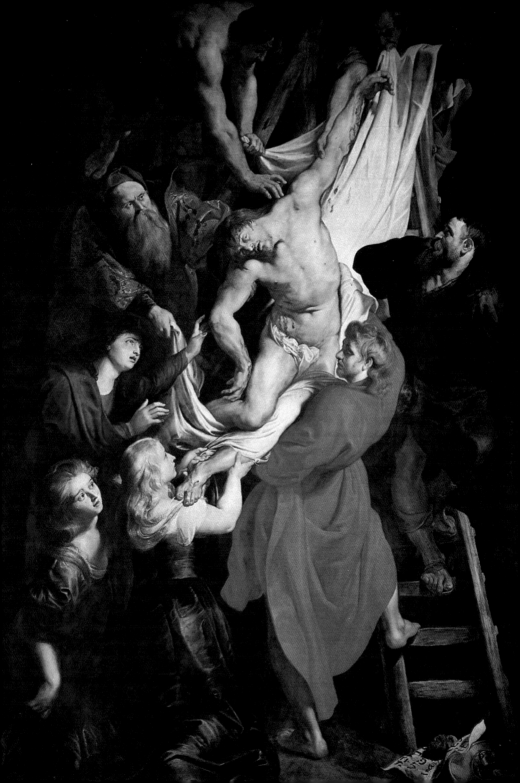

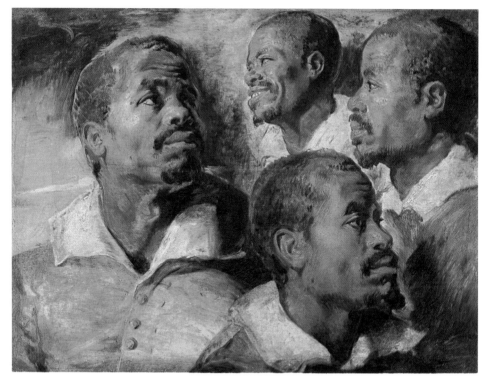

黑人頭部習作　1620 年　油畫畫布　51×66cm　布魯塞爾皇家美術館藏（上圖）
茅刺基督　1620 年　油畫畫布　安特衛普皇家美術館藏（右頁圖）

　　魯本斯在聯作的反面，將聖克里斯多夫描繪成一名力大無比
的巨人，聖童基督正棲在他的肩膀上，三聯作的左幅是〈訪問〉，
右幅是〈廟中引介〉，而中央則是〈自十字架上解降〉。左右幅的
構圖較簡約，是以溫暖的色調描繪，令人憶起威尼斯的色彩，但
是中央的這幅則全然不受義大利畫風的影響，而是來自北方繪畫
典型風格的色彩演化。畫中解下的耶穌屍體，纏繞的布巾與女人
的身體，散發著灰白色的光澤，蒼白的琥珀色、青綠色與男人身
體所呈現的紅褐色，形成強烈的對比。

　　此作品最吸引觀者注目的，仍然是耶穌的屍體，正如英國知
名的肖像畫家荷希瓦‧瑞諾茲（Joshua Reynolds）於一百年後站在

66

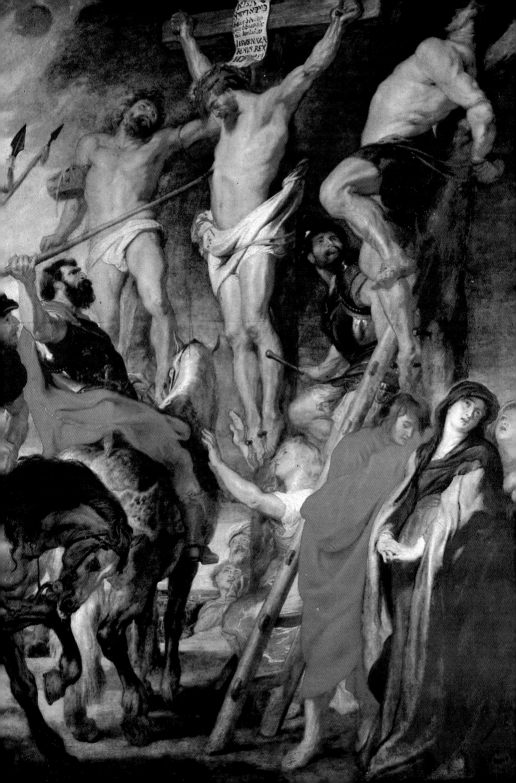

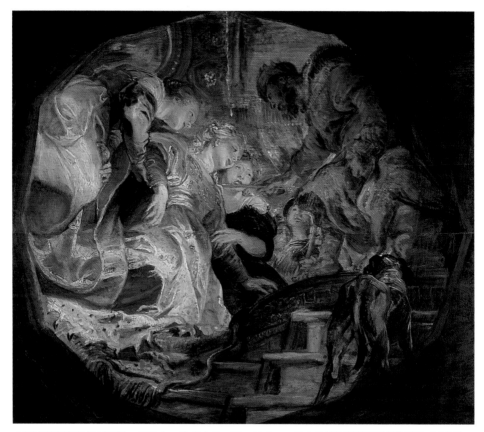

在阿哈蘇若斯前的以斯帖　1620年　油畫木板　33×31.5cm　維也納美術學校附屬美術館藏（上圖）
艾拉西亞‧塔伯特‧舒伯利伯爵夫人　1620年　油畫畫布　慕尼黑古典繪畫陳列館藏（右頁圖）

作品前的驚歎稱，「這真是美術史上所創造最美好的形體」、「耶
穌的頭垂在肩上，傾倒在一旁的身體，其所呈現出屍體的沉重，
此精妙的描繪，簡直無人可與之相比」。這裡所稱的「屍體的沉
重」，令人拍案叫絕，他所指的是，魯本斯已抓住了屍體即將自
十字架上鬆脫，而在跌落到聖約翰結實手臂之前的那一剎那景
象。一名工人正輕輕地扶著耶穌的左手臂，而居右邊的尼可迪穆
斯（Nicodemus）則握住一部分的布巾，跪著的瑪格達琳（Magdalen）
正舉手扶著耶穌的腳，尚無任何一人完全掌握住其重量，此即所

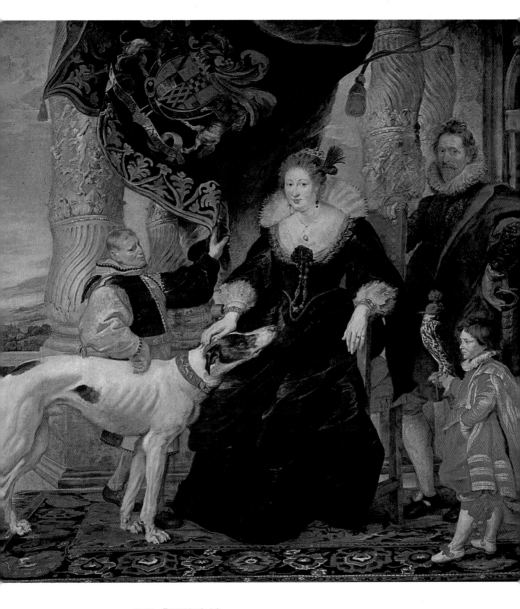

謂的「關鍵時刻」。

　　〈自十字架上解降〉對任何畫家而言，都是一項挑戰，因為
那是需要極佳的素描技巧，同時還得兼顧引發觀者情感的表現
力。魯本斯曾在義大利研究過此類宗教主題的作品，而他的畫作
也顯示他所受魯道維可・西哥里與丹尼・達佛特拉（Daniele da

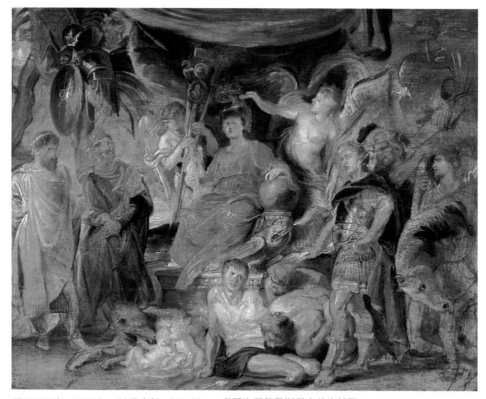

羅馬的勝利　1622年　油畫木板　54×69cm　荷蘭海牙莫里斯邸宅美術館藏

Valterra）的影響，達佛特拉是米開朗基羅最得意的門生。不過魯本斯這幅他畫得最好的作品，可以說已兼顧了寫實主義與精神感性，對他同時代的藝術家而言，那不只是一幅運用色彩、造形與構圖的傑作，其所要詮釋的卻是如何去表達他們強有力的信仰說服力。沒多久，此作品即聞名整個西歐，也正因為此作品，而使魯本斯成為他那個時代最有名的宗教畫家，並讓他變成了表現巴洛克風格感情張力的開山祖師。

完美結合美學鑑賞與宗教情操

　　天主教的相對改革，基本上其精神是屬於清教徒式的，而十

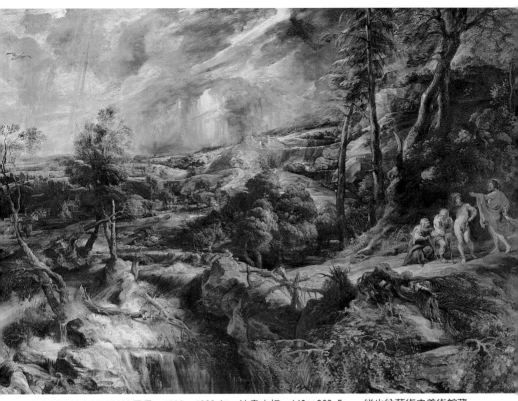

有腓利門及其妻波西絲的風景　1620～1623 年　油畫木板　146×208.5cm　維也納藝術史美術館藏

七世紀的羅馬天主教與荷蘭或新英格蘭的清教之間，在外表上很
少有類似的地方：清教徒較反對儀式化的外在展示與教堂裝飾，
而天主教徒卻喜歡裝飾教堂，並以音樂及典禮來增強他們的信
仰。然而在此一階段他們的宗教情操還是相當接近的，忠誠的羅
馬天主教徒正像虔誠的清教徒一樣，視生活為一種精神歷練，並
克制自己的欲望以合乎上帝的意旨，同時在為同胞服務的救世過
程上，兩者均對精神奮鬥與誠實工作的責任感，深信不疑。

　　不過，魯本斯的藝術不可能與清教有關係，當時嚴格的新教
徒認為，物質的支助，儀式、裝飾與圖畫，會成為人與上帝之間
的障礙，而羅馬天主教徒則相信，藝術品本身是表現上帝善意的

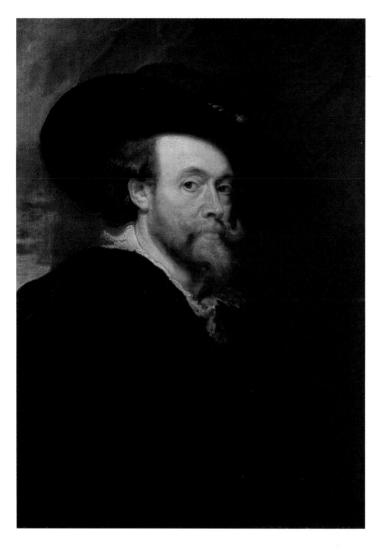

自畫像　1625 年
油畫木板　86×62.5cm
溫莎堡皇家圖書館藏

表徵，可以啓示並幫助信仰。而魯本斯即運用了他的偉大天才來
促進信徒的信心，他把自己的信仰與繪畫技巧灌注於人類如何從
肉體解放出來，美學的鑑賞與宗教的情操已相互密切結合在一
起。他有一種能把崇高精神狀態具體化的才華，這是他能成為同
時代佼佼者的主要理由。

　　顯然，魯本斯的藝術也是他的事業，他為教堂所繪作品，並
不是由他本人直接交予教堂，而是經由支付他酬金的贊助人之

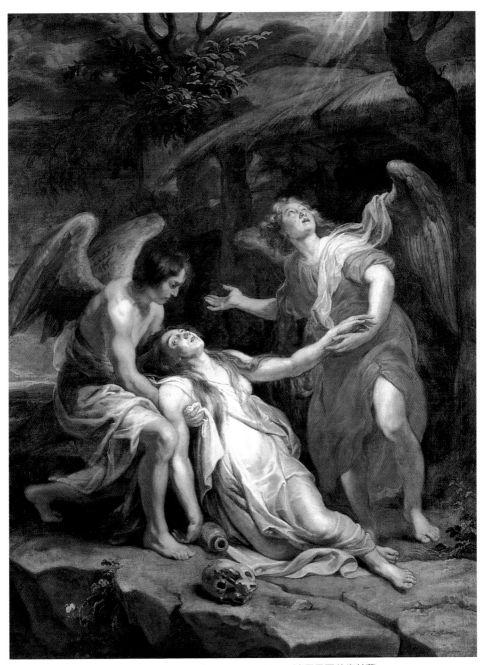

馬格達勒的瑪利亞的法喜　1623 年　油畫畫布　295×220cm　法國里爾美術館藏

聖家族　1616 年
油畫木板　114×88cm
翡冷翠畢提美術館藏

手。就基督教的道德規範而言，不論天主教或新教，均不反對人
們以誠實的工作去賺取生活費用，魯本斯總是盡其所能提供他最
好的才能，去履行他的合約委託，他與僧侶及贊助人之間的關係
一向快樂而和諧。

　　魯本斯畫了許多快樂的宗教主題，他自己滿意的家庭生活，
就經常反映在他許多具創意又迷人的聖家族作品中。他以充滿愛
心的筆觸描畫他兒子亞伯與尼古拉的面容，並把少年人害羞、優
雅、有趣的模樣與姿態帶進他的畫作中，他將這些習作轉移至活
生生的小天使上，使得他的聖家族作品帶有真實家庭的歡悅，諸

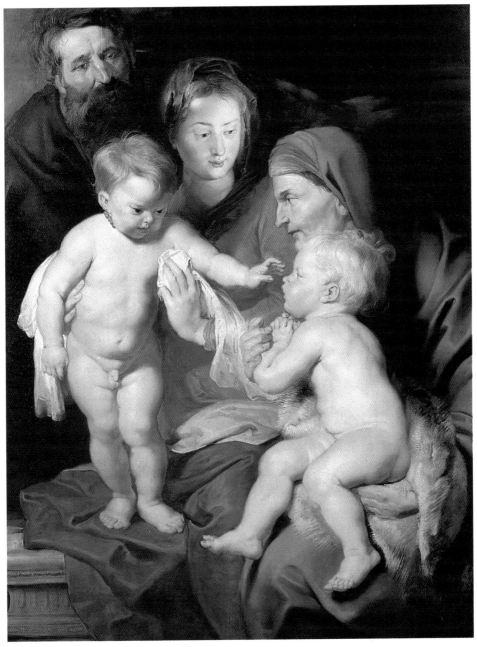

聖家族　1614～1615 年　油畫木板　倫敦瓦勒斯博物館藏

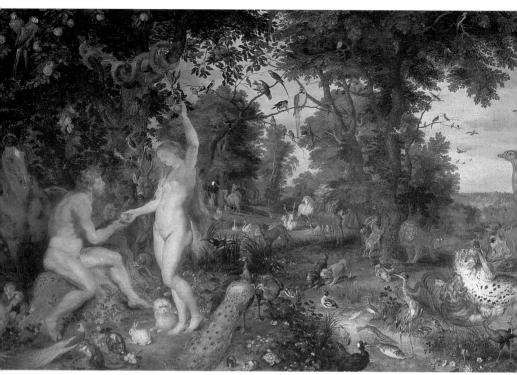

天堂中的亞當與夏娃（魯本斯與布魯格爾合繪） 1620 年　油畫　荷蘭海牙莫里斯邸宅美術館藏

如聖母瑪利亞與聖童耶穌、聖伊麗莎白及聖約翰在一起遊玩的畫面。他經常把聖家族畫在戶外陽光之下，並以亮麗的色彩描繪之。

　　最令魯本斯感到興奮的是，接受委託爲紀念安特衛普城的創建人伊格拿秀士，羅耀拉（Ignatius Loyola）所建新教堂進行裝飾。他爲教堂的天花板提供了三十九幅畫作，並爲神壇準備了描繪有基督聖徒伊格拿秀士・羅耀拉與法蘭西斯・沙維爾（Francis Xavier）的畫作，另外還加畫了一幅展示聖母升天的作品。這批委託工程在他助手的協助下，於一六二二年如期完成，該教堂曾持續一個世紀成爲安特衛普的主要榮耀，可惜在一七一八年一場大火中燒毀了大部分的作品，此即今天的聖查理・波羅梅歐教堂（St. Charles Borromeo）。

組工作室與畫師合作完成巨型委託工程

通常魯本斯會在不到兩平方英呎的小畫布上，以極快的筆觸畫下初稿，他的助手再依據此一初稿製作大幅作品。以群體的力量來進行限期的委託工程，是十六及十七世紀的工作室常使用的方式，魯本斯在他逐漸成名的壓力下，有時也以此種方式來組織他自己的工作室。

一般而言，在這種體制下，畫家們不會找學生來做助手，學徒只是爲畫家準備畫布及其他的預備事宜，除非他們的畫藝已進步到可以讓畫家信賴之後，才有機會依照老師的設計圖參與製作。魯本斯所找來的助手多半是一些極富經驗的畫師，這些年輕藝術家均已獲得聖路加公會的專業認可，只是想藉此機會在前輩藝術家工作室獲取更多的經驗。魯本斯最初也曾在他老師奧托·溫芬的工作室中至少磨練了二年時間。

在魯本斯的助手中，最具知名度的當推長得英俊又才華橫溢的安東尼·凡戴克（Anthony Van Dyck），他在十九歲時即成爲一名畫師，他雖然比魯本斯小二十二歲，兩人都能維持有如兄弟般的感情。

凡戴克的才華跟魯本斯一樣多樣化，他對事物觀察入微，色感的敏銳度也極高，從他的速寫即可看出他對風景畫極有見地，他在宗教或神話主題上，也能表現出原創的構圖與微妙的想像力。他最大的優點還是肖像繪畫，他的數百幅肖像作品均充滿了精神內涵，像他爲英格蘭查理一世及李奇蒙公爵（Duke of Richmond）所繪製的肖像畫，均是他在此方面的代表作品。不過凡戴克的定性不足，一六二〇年他即離開魯本斯，前往英格蘭發展，在他離去之後，魯本斯似乎就很少再請助手了，他自己的身手敏捷，如果找一名動作緩慢又手藝不佳的畫師來工作，還不如自己動手。

在安特衛普還流行一種合作工作室，由兩位風格全然不同的

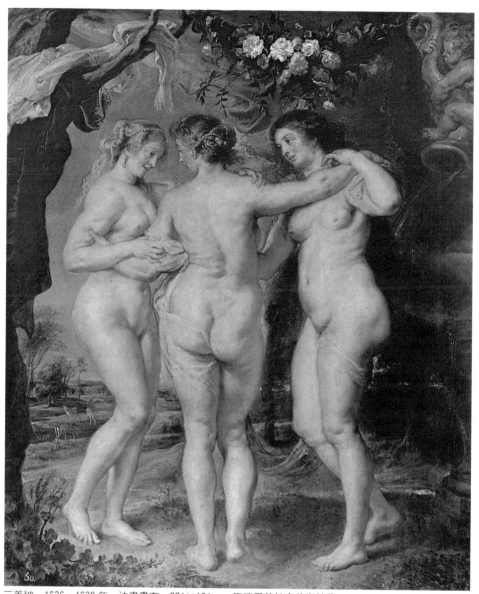

三美神　1636～1639 年　油畫畫布　221×181cm　馬德里普拉多美術館藏

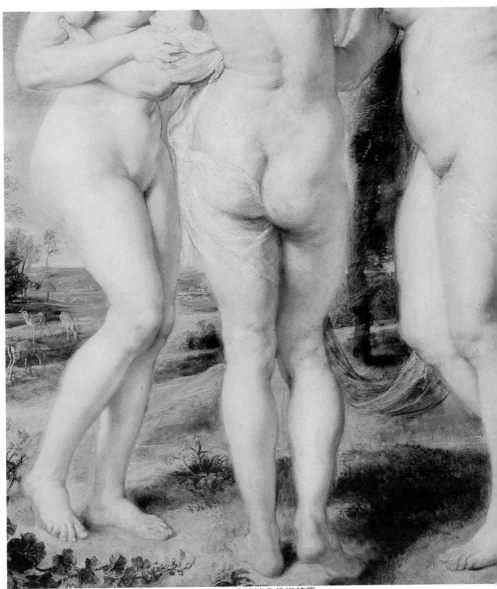

三美神（局部） 1636～1639 年 油畫畫布 馬德里普拉多美術館藏

掠奪紐西普士的女兒 （局部）1616～1618 年　油畫畫布　慕尼黑古典繪畫
陳列館藏（上圖）
掠奪紐西普士的女兒　1616～1618 年　油畫畫布　222×209cm　慕尼黑古典
繪畫陳列館藏（左頁圖）

圖見 76 頁

　　畫師一起工作合力完成作品。魯本斯以此種方式曾與布魯格爾
（Bruegel）合作完成了約十二件畫作，其中以〈天堂中的亞當與
夏娃〉最具成效，布魯格爾先畫上藍綠色的風景，並加上生動的
鳥獸，然後再由魯本斯添加姿態優雅的亞當與夏娃之形體。其他
與魯本斯合作過的畫師尚有詹・維登（Jan Wildens），路加・溫烏
登（Lucas Van Uden）及保羅・德佛斯（Paul de Vos），這些均是
畫風景與動物的好手。

　　他晚年身體日衰，在接受西班牙國王裝飾巨型別墅的委託工
程時，也曾調動了一批安特衛普的畫師，依據他的設計圖稿繪製

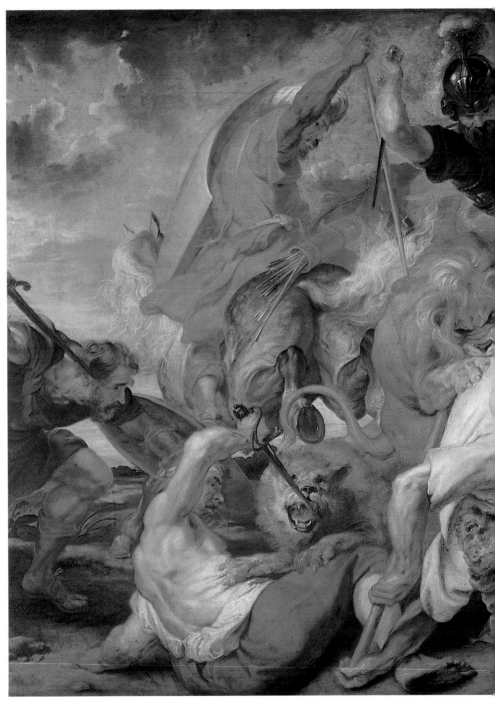

獵獅　1614〜1618 年　油畫畫布　247×375cm　慕尼黑古典繪畫陳列館藏

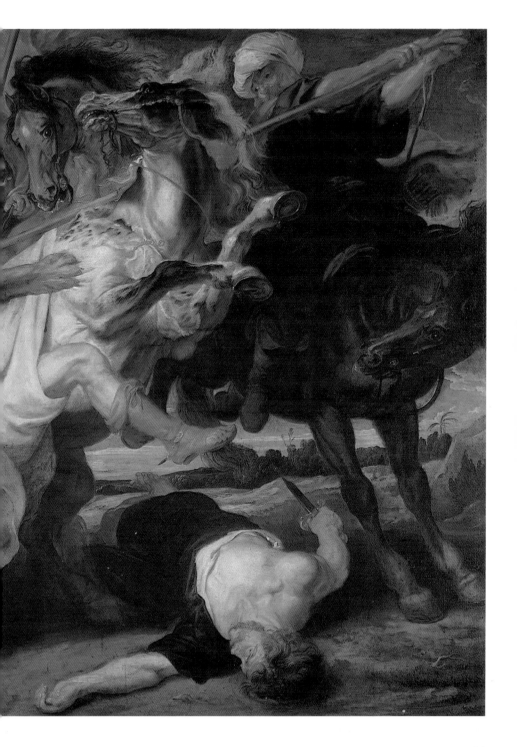

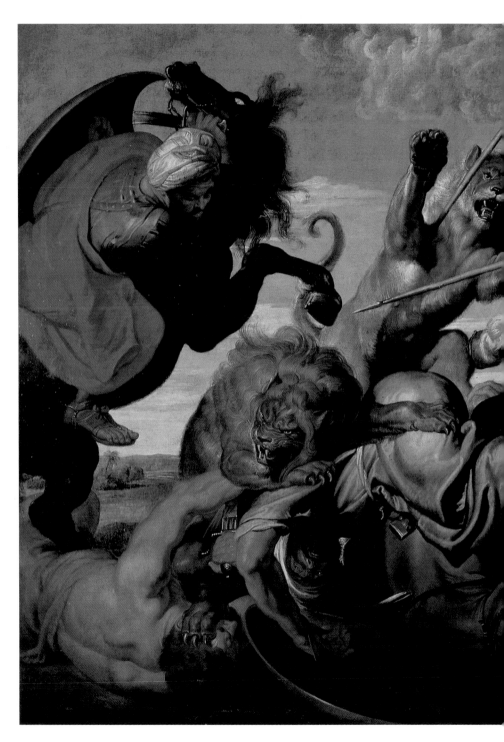

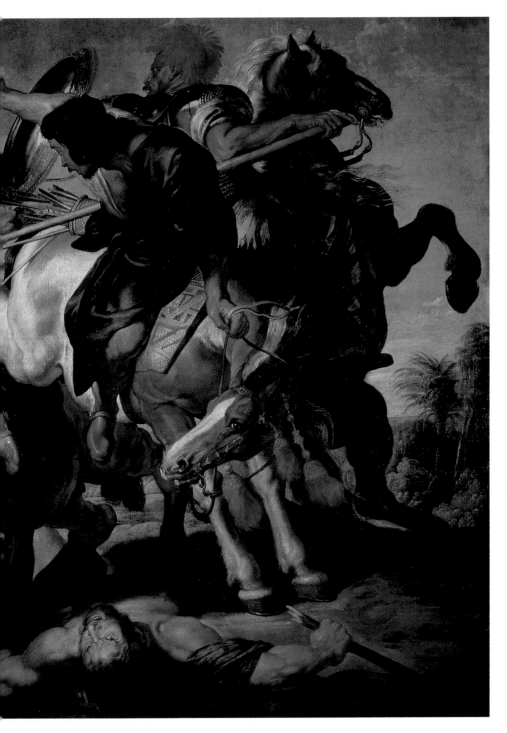

了不少作品，此法在過去只有當遇上特別緊急的委託案時才採用。一般而言，即使在他最多產的時期，大部分的畫作均由他自己親自動手完成。

美術史上表現肉體肌膚之美的聖手

自魯本斯從義大利回到安特衛普的數年之間，已接獲來自各方的委託，其中有日耳曼的王子、熱那亞的銀行家、西班牙的王孫、巴伐利亞的貴族、法蘭西國王以及英格蘭王子等。他除了被當成宗教畫家外，也同樣被要求繪製肖像及狩獵圖之類的畫作，當然還有古典與描寫歷史主題的作品。

在他眾多的經典作品中，各類男女神、戰士、女英雄、仙女、傳說的半人半獸神等人物，許多均是有根有據來自其他資料的參考，不過魯本斯都能將這些資料與想法加以消化吸收，而變成自己個人的見解，既學術又生動，既感性又結實，充分表現了巴洛克風格的精神。

在他表現輝煌歷史與神話主題的作品中，魯本斯喜歡展示曲線玲瓏的女性人體美造形，他非常仰慕米開朗基羅以龐然的構圖及生命力來處理裸體畫，不過對魯本斯而言，他較關注於人體肌膚之真實美感。

藝術史家肯尼斯・克拉克（Kenneth Clark）曾在他的名作〈裸體〉中，談到藝術家如何處理肌膚的問題時稱：「那是一種非常奇妙的物質，其色彩既不白又不紅，其肌理既平滑又具多樣性，既吸收光線又能反射光線，既細緻又具彈性，既具光澤又會衰頹，真是美麗而又令人疼惜，的確是畫家最難處理的問題，藝術史上描繪肌膚最好的高手，當屬提香、魯本斯與雷諾瓦。」

魯本斯曾陶醉於各種不同的肌理變化中，而肌理又以光影最能表現其特質，人類的肌膚特別是兒童與年輕婦女的肌膚，對光線能做出非常微妙又驚人的反應，魯本斯可以掌握住肉體的節奏感與生命活力，他能以明亮的光線來展示各種雅緻的色調與肌

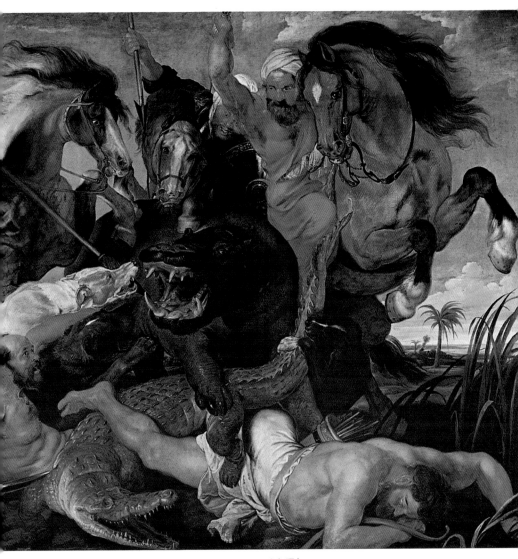

河馬之獵　1615～1616 年　慕尼黑古典繪畫陳列館藏（上圖）
獵獅　油畫　倫敦克利斯提美術館藏（84、85 頁圖）

理，而不見粗糙或尖銳的影子。

　　要表現肌膚的基本功夫並不複雜，不過魯本斯卻運用了極高的技巧來描繪，通常他習慣先以石膏在畫布上打底，然後以炭筆

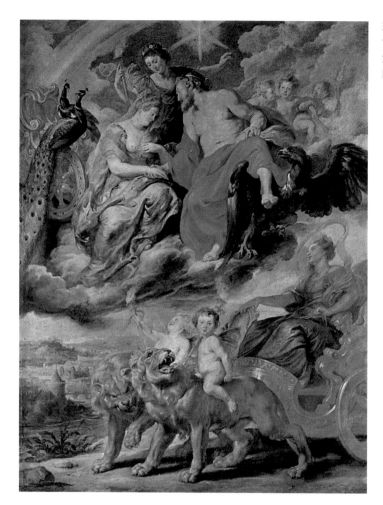

瑪莉・梅迪奇於里昂的
會晤　1622～1625 年
油畫畫布　394×295cm
巴黎羅浮宮美術館藏
（左頁圖）

做快速而大筆觸的揮灑。當他在描繪暴露於光線下的肌膚時，會
使用厚重的顏料來壓住石膏底，不過在遇到有陰影的地方則塗得
非常稀薄，以便讓底層的肌理顯示出來，使陰影具有透明的效果，
如此可以讓他所描繪之肌膚具有發光的特質。

　　他的肉體描繪技巧曾帶給十九世紀諸如德拉克洛瓦與雷諾瓦
等大師至深的影響。最能表現魯本斯在此方面功力的作品，當屬
〈三美神〉及〈掠奪紐西普士的女兒〉。魯本斯也經常以動物與
人物並列來營造戲劇性的效果，他對描繪動物深感興趣，有時還

圖見 78～81 頁

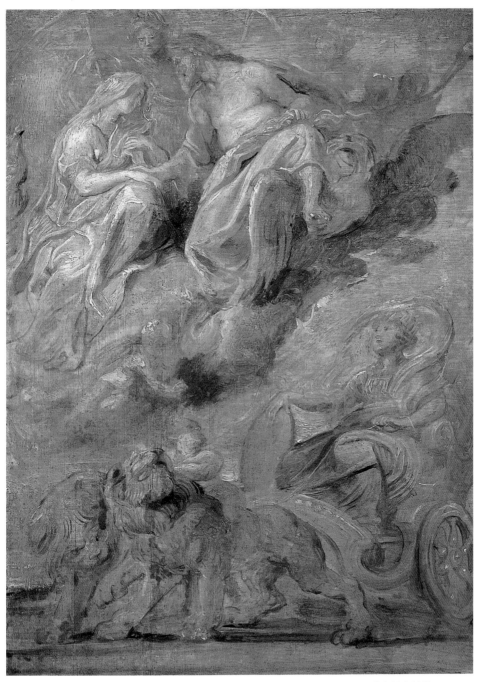

瑪莉・梅迪奇於里昂的會晤草圖　1622 年　油畫畫布 33.5×24cm 聖彼得堡艾米塔吉美術館藏

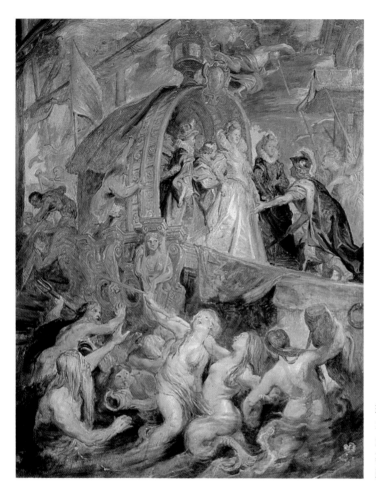

瑪莉・梅迪奇抵達馬賽
草圖　1622 年
油畫木板　63×50cm
慕尼黑古典繪畫陳列館
藏

將之擱在畫面極重要的位置上，像他的〈獵獅〉,〈河馬之獵〉及 圖見 82～85 頁
〈獵狐狸〉等作品，均相當生動，尤其是〈獵獅〉中，躍起的獅 圖見 87 頁
子動感十足，更是難得的傑作。

藝術與外交兩忙，仍能兼顧家庭生活

　　魯本斯不只是一名畫家，他還是收藏家兼鑒賞家，他可以說
廣結了王公貴族、主教、外交官以及其他歐洲有影響力的人物，
因而亞伯大公與伊莎貝拉大公主決定請這位宮廷畫家擔任一些其
他的職務，他們認為，魯本斯可靠他的藝術興趣為掩護，為大公

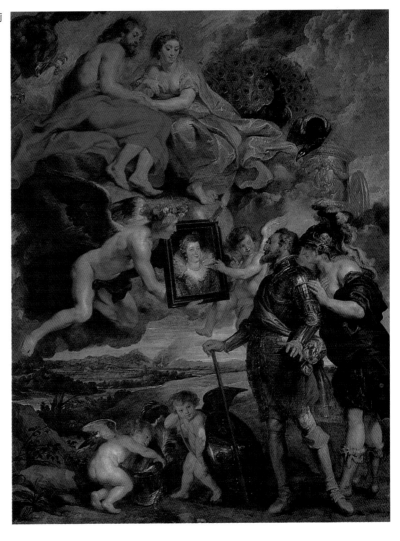

國去從事一些秘密的外交任務。

　　當國際的情勢變得惡劣時，外交的需要也越來越迫切。一六
〇九年西屬荷蘭與北方的德國鄰邦之間所簽訂的十二年停戰協定
已近尾聲，而歐洲此時已分裂成二大集團：一為支持哈布斯堡王
朝（Habsburg dynasty）的天主教集團，其勢力逐漸擴大已影響到
英格蘭、法蘭西、丹麥及瑞典等國的主權。一六二一年，荷蘭與
北方新崛起的德意志共和國（Dutch Republic）衝突再起，北方的

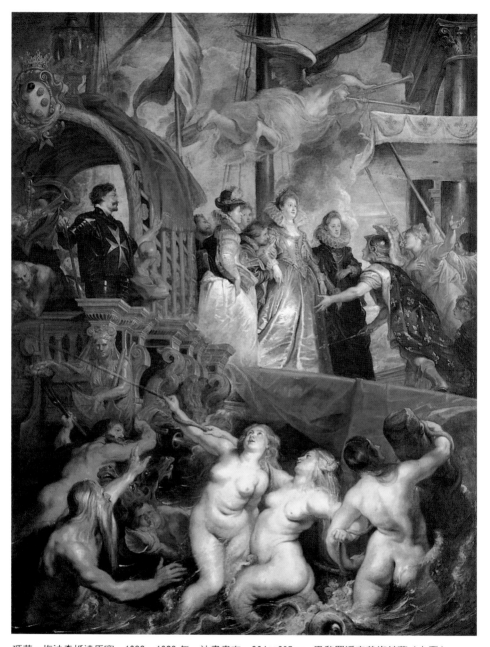

瑪莉・梅迪奇抵達馬賽　1622～1623 年　油畫畫布　394×295cm　巴黎羅浮宮美術館藏（上圖）

瑪莉・梅迪奇抵達馬賽（局部）　1622～1623 年　油畫畫布　巴黎羅浮宮美術館藏（右頁圖）

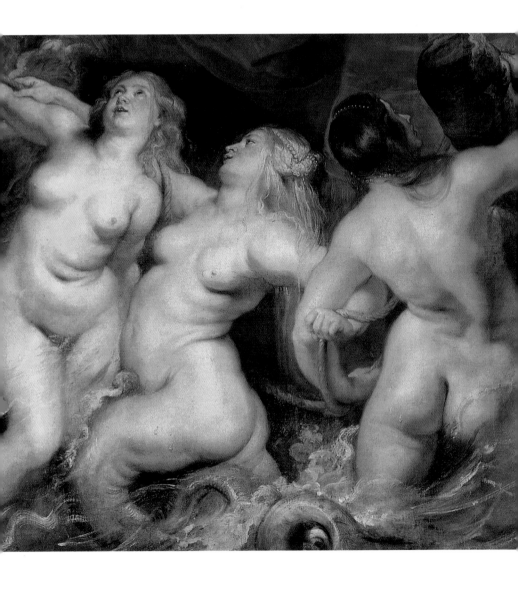

新領袖毛里斯將軍（Prince Maurice）反對魯本斯所提的和平條件。

　　此後五年荷蘭與德國戰事持續發生，使魯本斯涉入政府的事務日增，他多次被徵召，為國家出使和平談判。不過他的藝術作品並未間斷，各地來的委託絡繹不絕，在這段時期他個人也遭遇到不幸的家庭變故，使他的平靜生活起了很大的變化。

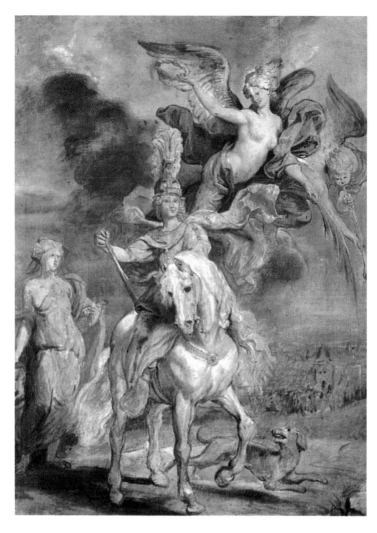

攻下朱里耶城草圖
1622～1625 年
油畫木板　65×50cm
慕尼黑巴伐利亞國立
繪畫館藏

在戰事發生的第一年，雖然軍隊行動離安特衛普不遠，有時魯本斯在他的工作室還能聽到陣陣的砲聲，但對他的繪畫工作與家庭生活並沒有多大影響。安特衛普的市民以擁有魯本斯這樣一位偉大藝術家為榮，許多來此地觀光的遊客，多半會被安排觀賞魯本斯的藝術收藏品，有時還能幸運地一睹魯本斯在他工作室工作的情景。

據魯本斯的侄兒菲利普聲稱，魯本斯日常生活作息很規律，

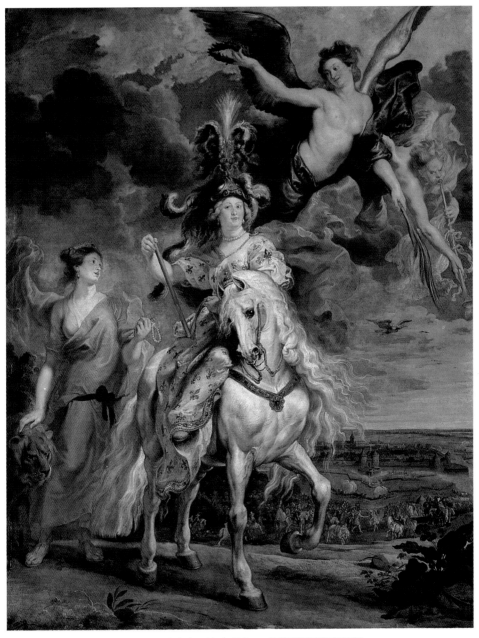

攻下朱里耶城　1622～1625 年　油畫畫布　394×295cm　巴黎羅浮宮美術館藏

他每天四時起床聽彌撒曲，之後在用過早餐即進入工作室，一直工作到下午五時許，其間時常會有客人來訪，他則一邊工作一邊與訪客談話，如果沒有訪客，他有時會口述答覆朋友的信件，或閱讀他所鍾意的著作。他工作的時候吃得很少，在下午茶的時間會加一點乳酪、麵包及時菓，在正式家庭晚餐後，夏天會出外活動或騎馬。

魯本斯在工作室停留的時間很長，這並不影響他在家庭生活中的主導地位。他的大女兒遺傳了母親的甜美性格，而兒子亞伯很早就對古典的東西感興趣。伊莎白娜‧魯本斯總是把家庭處理得井然有序而生氣盎然，她除了要監管全家大小事務之外，還要負責張羅安排魯本斯會客桌上的用品與工作室中的食品點心，以備訪客及工作助手的需要，她可以說與魯本斯一樣忙碌，不過魯本斯的贊助人也會經常藉機會贈送一些首飾禮物給這位賢慧的夫人。

周旅於亂世，為法蘭西母后成就巨作

在一六二〇年代的最初幾年，魯本斯的藝術生涯非常順遂，不過他的國家卻處在一個不穩定的時刻，一六二一年底亞伯大公過世，改變了西屬荷蘭的政治地位。當一五九八年亞伯大公執政時，原希望將來會有一個兒子能繼承荷蘭的主權，但始終未能如願，當大公過世，西班牙國王即收回了主權，不過西班牙的菲利普四世，即刻又任命大公主繼續為他掌管荷蘭，她曾是亞伯大公的好幫手，如今蕭規曹隨，也並不感到困難。不過現在因與德國之間有戰事，安布羅吉歐‧史皮諾拉將軍（Ambrogio Spinola）即成為她的主要顧問，魯本斯對國家大事極為關注，他對這位將軍的評語是：「做武將能力有餘，卻不諳文藝」。

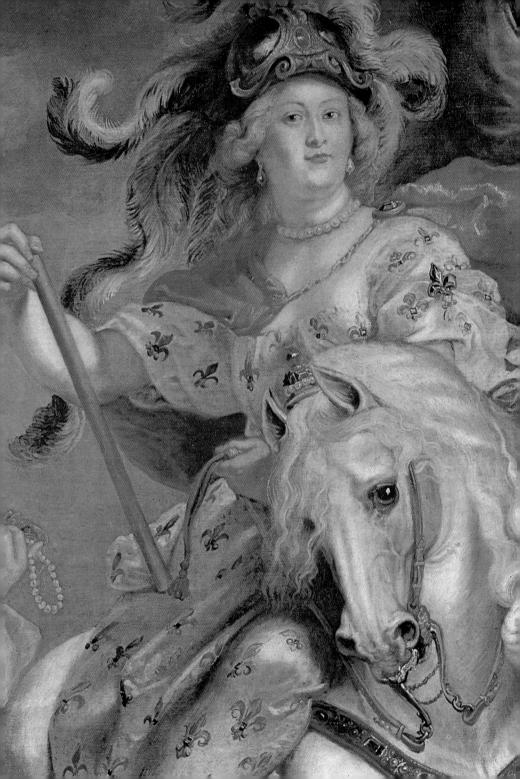

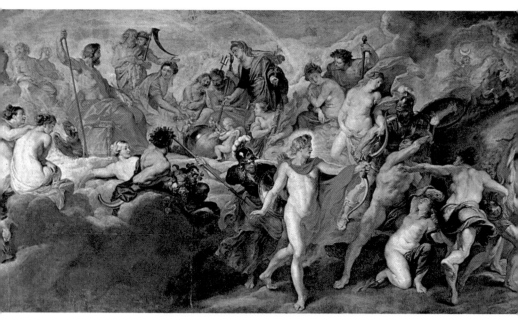

攝政的祝福　1628～1631年　油畫畫布　翡冷翠烏菲茲美術館藏

　　魯本斯身為皇宮畫師有時也會延擱了他更重要的工作，當波
蘭國王的長子將訪問布魯塞爾時，他不得不倉促地前往佈置行館
皇宮，還得陪同王子參觀古董收藏。他自己則較喜歡裝飾英格蘭
國王新別墅的義大利式建築，並希望有機會以義大利風格去裝飾
安特衛普的新教堂，就像提香裝飾威尼斯的皇宮一般。對北方熱
邪亞的皇宮，他也計畫以較具空間感的古典樣式來替代所謂野蠻
的哥德式風格。

　　他因而以極大的熱情，於一六二一年秋接受了法蘭西母后在
巴黎皇宮的裝飾工程，並期望未來三年能以新的創意去迎接盧森
堡皇宮裝飾委託的挑戰。法蘭西母后瑪莉・梅迪奇（Marie de
Medici）原是翡冷翠的公主，魯本斯二十年前在為曼杜雅公爵工
作時，還曾參加過她的婚禮，她的丈夫亨利四世國王於一六一○
年遭人暗殺後，她即成為年輕兒子路易十三的攝政女王。她準備
請魯本斯為她裝飾皇宮的兩間巨型長廊，一間需二十一幅畫作以

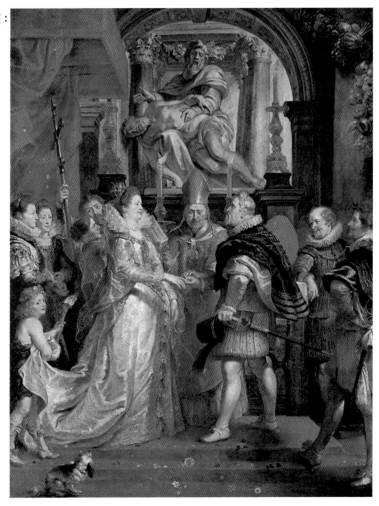

瑪莉‧梅迪奇的生涯：
代理人與瑪莉結婚
1622～1625 年
油畫畫布
394×295cm 巴黎羅
浮宮美術館藏

描繪她一生的成就，另一間則是有關亨利四世國王的事跡。

　　巴黎的文藝圈也以同樣的尊崇來接待魯本斯，他與母后的幾次會面令他相當滿意，在數週之後他即帶著二萬銀元的合約返回安特衛普，同時還接受了路易國王有關描述羅馬皇帝君斯坦丁故事的掛氈設計委託。有關瑪莉‧梅迪奇生平的素描初稿，經兩個月時間即已準備妥當，君斯坦丁的掛氈設計圖也隨後完成，後者圖中的騎士以寫實手法描繪弓形腿，曾遭到部分法國畫師的批評，不過兩設計圖案最後還是獲得了巴黎當局的同意。

瑪莉・梅迪奇的加冕禮草圖　1622 年　油畫木板　47×64cm
聖彼得堡艾米塔吉美術館藏

　　梅迪奇的巨幅畫作進行得相當順利，不管是採取寓言或是寫
實的手法來表達他的視覺想像力，均難不倒魯本斯，諸如〈攝政　　　　圖見 98、99 頁
的祝福〉、〈代理結婚〉、〈瑪莉・梅迪奇的加冕禮〉、〈路易十三的
誕生〉等，均是深具象徵的意義而表現語言豐富的巴洛克風格曠

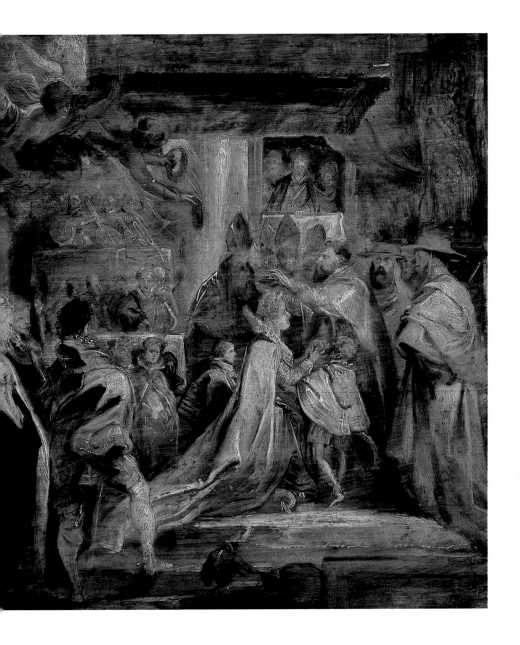

世傑作。不過第二間長廊的裝飾工程計畫卻一直遭到阻礙與拖延,據稱李奇里佑紅衣主教(Cardinal Richelieu)後來得勢,成為路易十三國王的主要顧問,他深具政治野心,並逐漸懷疑魯本斯不是單純的畫師,可能是西屬荷蘭的政治密探,因而從中阻擾。

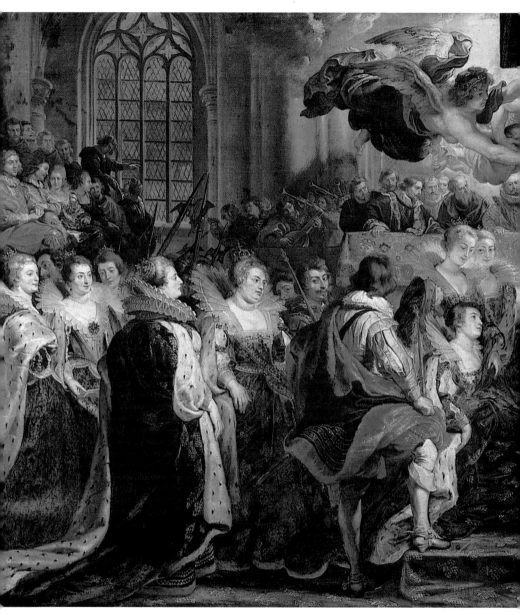

瑪莉・梅迪奇的加冕禮　1622～1623 年　油畫畫布　394×727cm　巴黎羅浮宮美術館藏

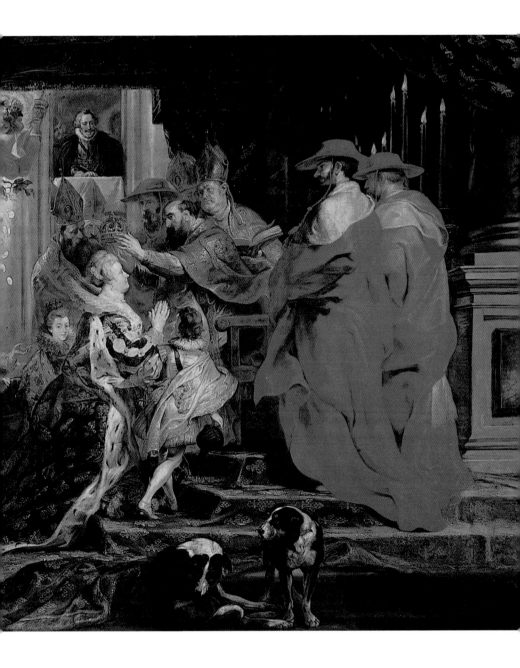

103

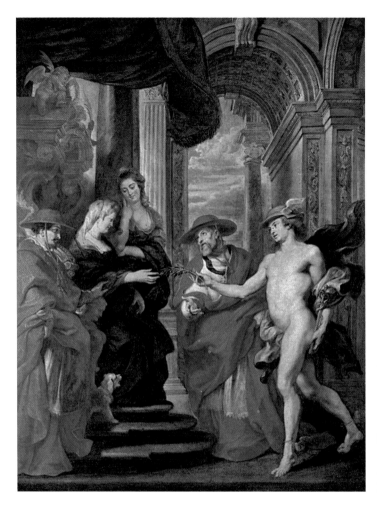

瑪莉‧梅迪奇的歷史
1621～1625 年
巴黎羅浮宮美術館藏
（左圖）

瑪莉‧梅迪奇的歷史.
（局部）1621～1625
年　巴黎羅浮宮美術
館藏（右頁圖）

突遭家庭變故，從藝術與宗教尋得安慰

　　一六二五年北方邊境戰事逆轉，毛里斯將軍過世，德意志共
和國群龍無首，由其弟裴德烈克‧亨利（Frederick Henry）繼任，
希望暫時與荷蘭保持休戰狀態。大公主在視察戰地返回布魯塞爾
途中訪問安特衛普，並聽取了魯本斯對她報告法蘭西的最新政治
情勢。其間英格蘭查理一世國王聽信白金漢公爵（Duke of
Buckingham）的誤導，以為與德意志結成聯盟，可以自西班牙手
中奪得海權，因而派遣艦隊攻擊西班牙的卡迪斯港，結果慘敗而

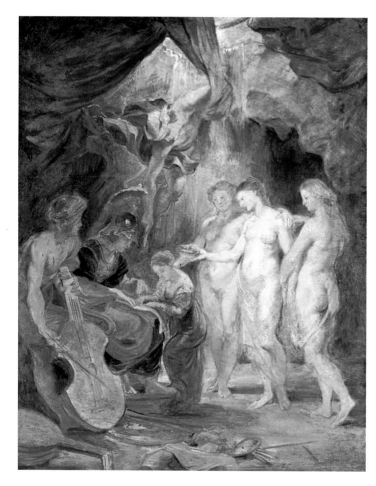

瑪莉‧梅迪奇的教育
草圖　1622～1625 年
油畫木板　49×39cm
慕尼黑古典繪畫陳列館
藏

返。在此海戰之前，魯本斯曾居間與白金漢談判尋求和平的可能
性。

　　魯本斯在關注國家事務之餘，他並未中止他的繪畫工作，一
六二六年，他準備爲安特衛普大教堂製作另一幅神壇壁畫。十二
年前他曾爲火繩槍軍火公會的教堂畫過〈自十字架上解降〉的作
品，這一次的委託則是爲神壇裝飾，他的主題是有關聖母升天的
情景。

　　在魯本斯爲〈聖母升天〉作品工作的這段時期，他的家庭生 圖見 110 頁
活遭到突變。三年前，也就是一六二三年，他唯一的女兒死了，

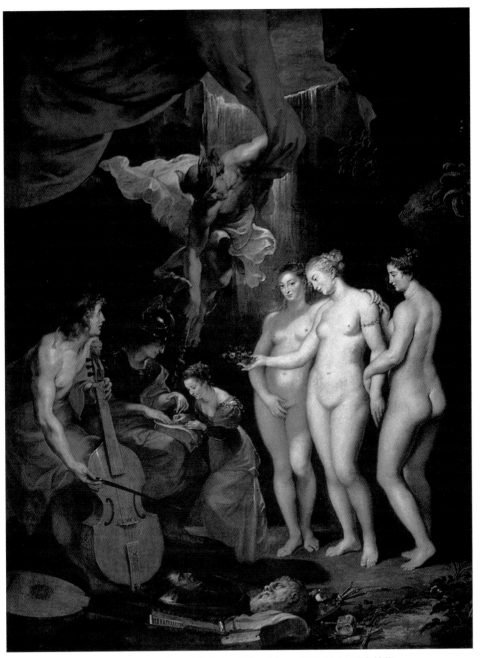

瑪莉・梅迪奇的教育　1622～1625 年　油畫畫布　394×295cm　巴黎羅浮宮美術館藏

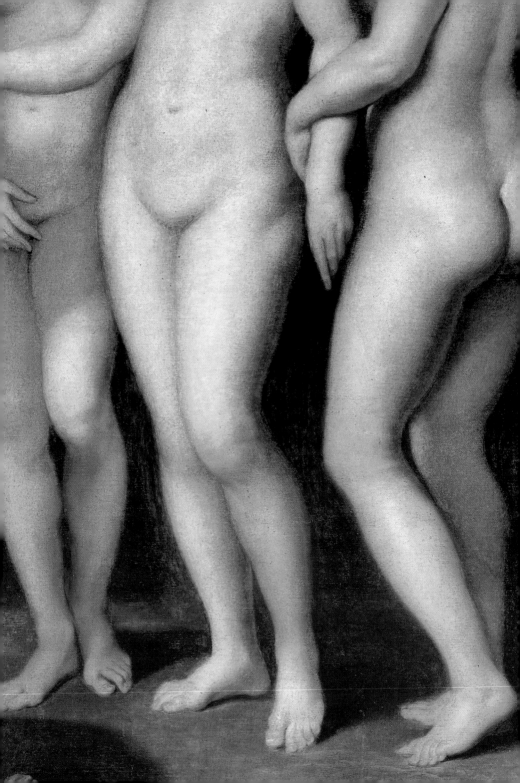

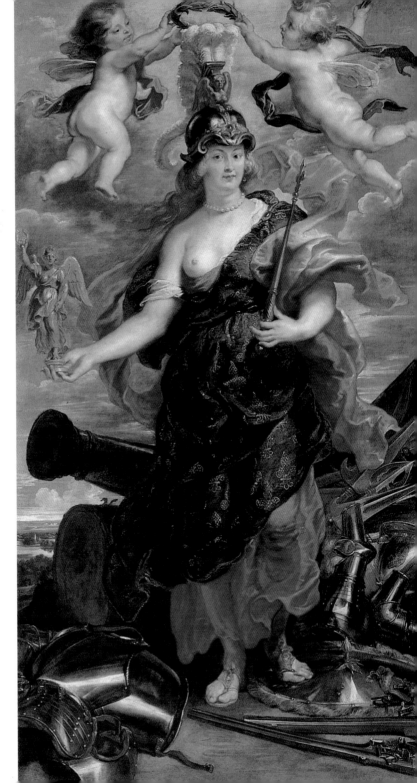

勝利的王妃—
瑪莉・梅迪奇
1622～1625 年
油畫畫布　276
×149cm　巴黎
羅浮宮美術館
藏（右圖）

瑪莉・梅迪奇的
教育（局部）
1622～1625 年
油畫畫布　巴黎
羅浮宮美術館藏
（左頁圖）

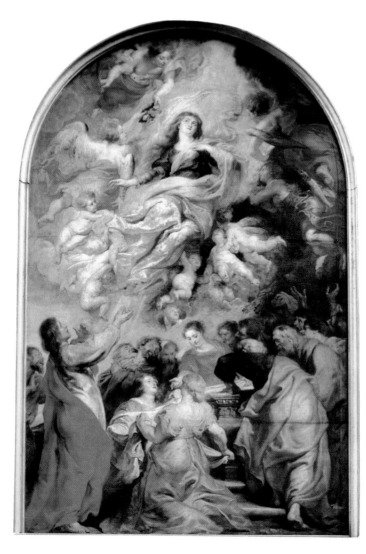

她在十二歲時，即已散發出迷人的少女氣息，在魯本斯爲她女兒
所畫的一幅未完成之肖像作品中，她還是一個帶著微笑的小女
孩，明亮的眼神與微斜的眉毛像極了伊莎白娜・魯本斯。在他女
兒死後二年，也許是爲了討好他的妻子，魯本斯爲他二個兒子繪
製了一幅非常有趣的肖像畫。

　　一六二六年夏天，伊莎白娜，魯本斯也在她經過了十七年的
愉快婚姻生活之後過世，她的死亡原因不明，有人推測她可能是

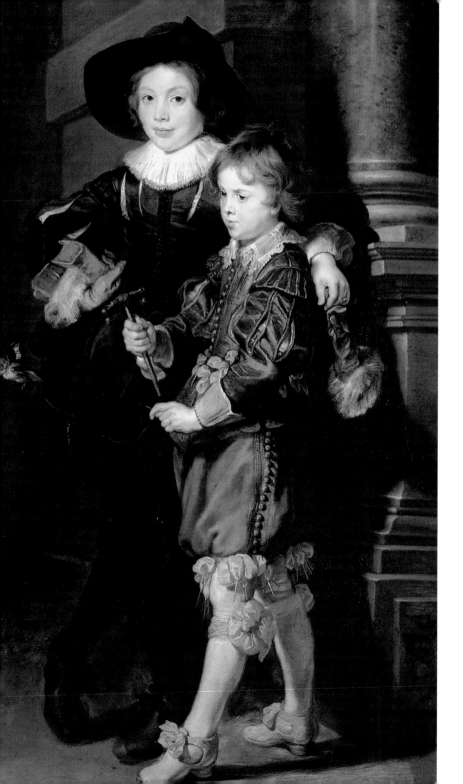

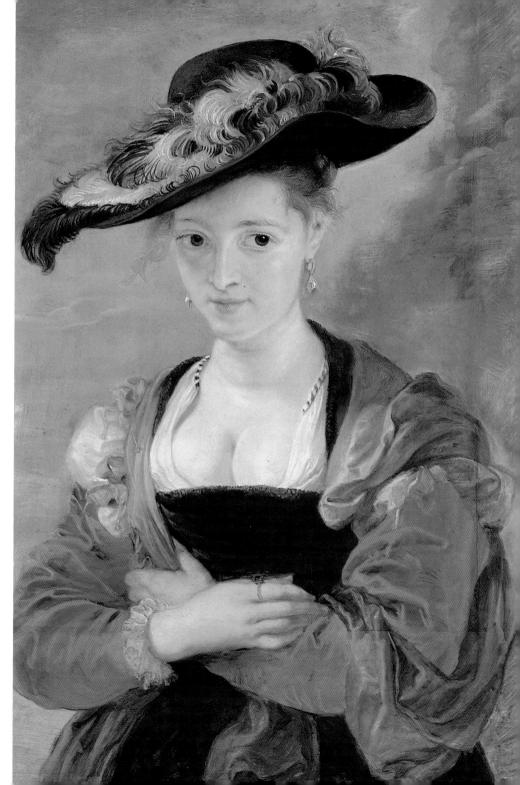

蘇珊娜‧福爾曼肖像（局部）　1622 年　油畫木板　倫敦國立美術館藏（上圖、右頁圖）
蘇珊娜‧福爾曼肖像　1622 年　油畫木板　79×54cm　倫敦國立美術館藏（前頁圖）

感染了瘟疫，當時安特衛普正流行瘟疫。魯本斯家庭中兩名最可
愛的成員相繼過世，使他一時難以適應此一突發的家庭變故，短
期內他中止了所有的遠行計畫，而在他的作品與宗教中尋求慰
藉。他在教堂的寧靜氣氛中完成了〈聖母升天〉的作品，聖母安
詳地升入天堂，她四周伴隨著夏日的彩雲與天使們，空蕩的棺木
佈滿著玫瑰花，而天邊永恒的光線照耀在大地上。

第一次海牙和平之旅失敗，卻交了新朋友

　　魯本斯在他妻子死後六個月，決定賣掉他大部分的古董、珠
寶、金幣與雕塑等收藏品，實際上他並不急需用錢，據一般判斷

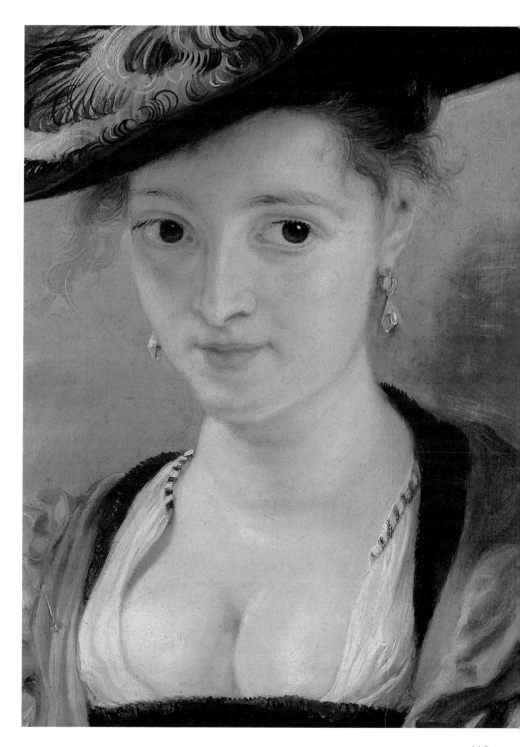

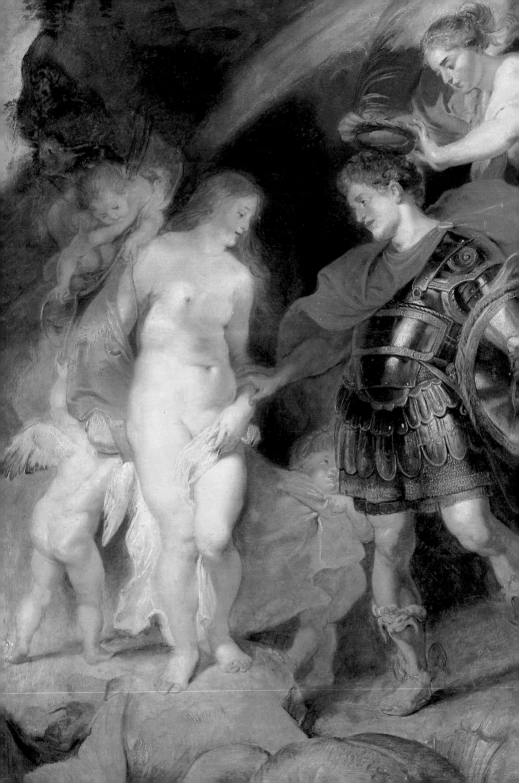

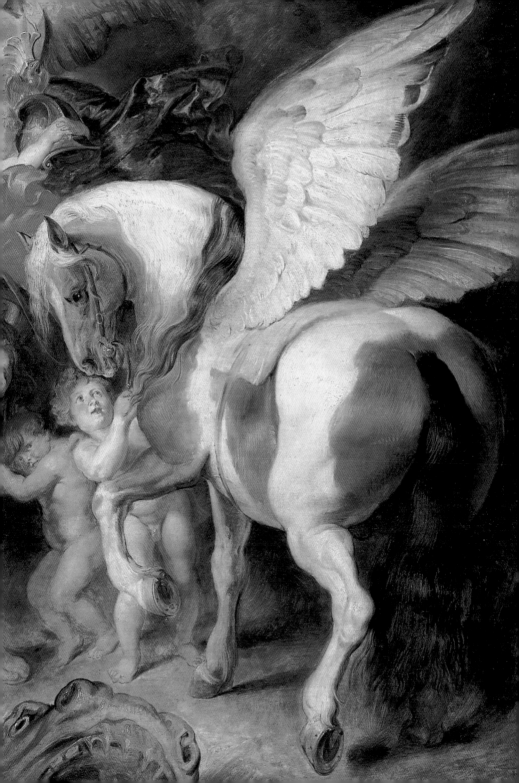

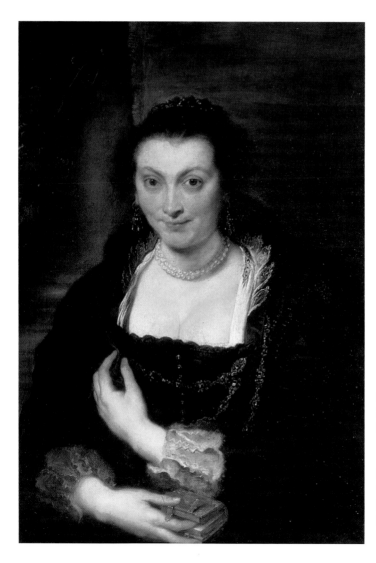

伊莎白娜・布蘭特・魯
本斯 1625 年 油畫
翡冷翠烏菲茲美術館藏
（左圖）

波修斯與安卓美黛
1620s 早期 油畫畫布
99.5×139cm 德勒斯登
私人收藏 （前頁圖）

認為，這種交易具有政治上的動機，買主是白金漢公爵，這使他
有機會可與英格蘭有影響力的部長重新接觸。不過他的動機也許
並不全然是政治性的，其實他可以找尋其他藉口去見公爵，而不
用犧牲掉他的珍貴收藏，他的決定可能也與他妻子的亡故有某些
關係，正如他自己所稱的，他需要改變一下環境及想法。在往後
的幾年，他甚至於更投入政治活動，使他遠離了自己的家。

鲁本斯子的肖像
1624 年　油畫
私人收藏

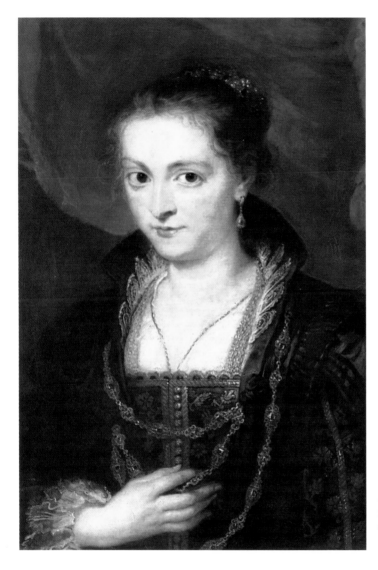

婦人肖像　1625 年
油畫木板　62×47cm
巴黎羅浮宮美術館藏
（左圖）

白金漢公爵由工藝之神
及使神伴隨至德善的殿
堂 1625 年　油畫木板
倫敦國立美術館藏
（右頁圖）

　　當魯本斯完成了他的收藏品出售交易後，即開始與白金漢接
觸，以試探英格蘭與西班牙和平的可能性。西屬荷蘭似乎比西班
牙更需要和平，儘管史皮諾拉將軍在陸地上獲得勝利，但是德意
志控制了海洋，他們的船隻封鎖海岸，阻擋所有來自西班牙的武
器與金錢的運送，而中斷了安特衛普的貿易，使該城市的景氣大
受影響。魯本斯認爲恢復繁榮的唯一希望，寄託於與德意志保持

休戰，如此才得以終止被封鎖的局面。

　　魯本斯寄望於英格蘭，英國在跟西班牙戰爭期間，曾與德意
志維持著長久的結盟關係。魯本斯認為，如果英格蘭與西班牙保
持和平，將可影響德意志共和國中止與荷蘭的戰爭。一六二七年

為征服帕里斯出征的亨利四世　1625 年　油畫畫布　174×260cm　安特衛普魯本斯宅邸藏（上圖）
聖泰瑞莎在基督的仲裁下從煉獄救出門多薩人　油畫畫布 194×139cm 布魯塞爾皇家美術館藏（右頁圖）

夏天，魯本斯藉口到海牙談一筆版畫生意，試著與英國駐海牙的
大使杜德萊・卡里東（Dudley Carleton）聯繫，由於魯本斯並未獲
得西班牙授權提出和平談判的具體條件，以致此次的外交任務沒
有結果。

　　魯本斯的首次和平外交任務雖然失敗，但這次旅行也並不是
全然沒有收穫，他在荷蘭造訪了當地最知名的工作室，吸取了一
些不同以往的經驗。他先前往烏特里奇（Utrecht）參觀訪問，這
是在北方很重要的一個畫會中心，他們的畫家大部分均曾留學過
義大利，作品深受卡拉瓦喬的影響，不過魯本斯本人並不喜歡卡
拉瓦喬的技法，認為其技法太緩慢而沉重，在北方的畫家中，他

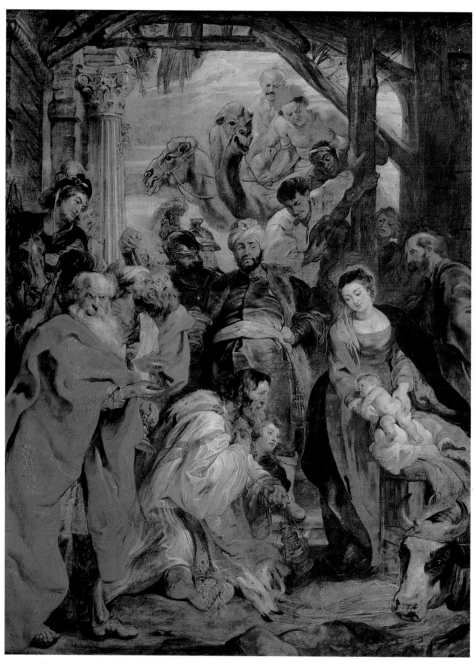

東方三博士的朝拜　1624～1626 年　油畫木板　447×336cm　安特衛普皇家美術館藏（上圖）
豐足的寓言　1625～1628 年　油畫木板　63.7×45.8cm　東京國立西洋美術館藏（右頁圖）

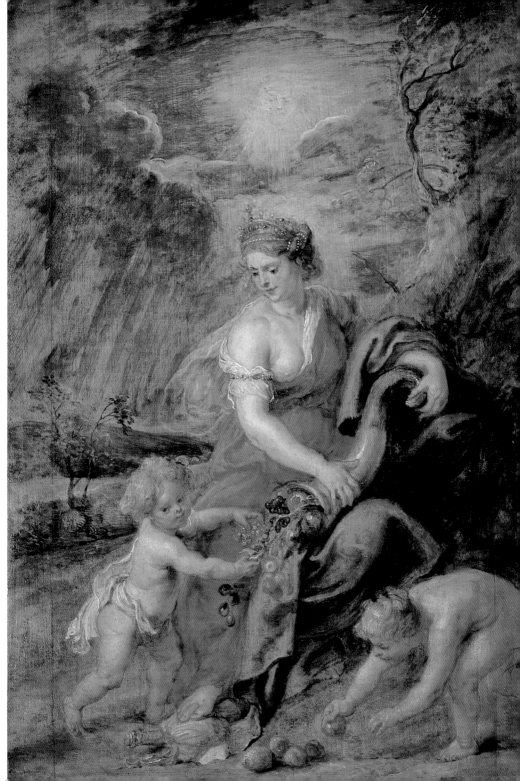

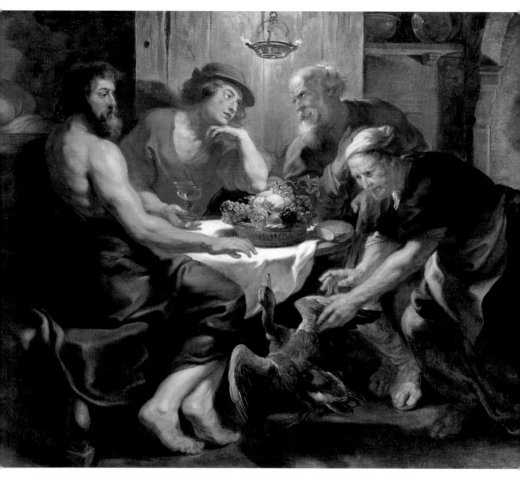

丘比特與美格里斯拜訪菲勒蒙與巴吉斯的家　1625～1630 年　油畫畫布　153.5×187cm
維也納藝術史美術館藏（上圖）
丘比特與美格里斯拜訪菲勒蒙與巴吉斯的家（局部）1625～1630 年　油畫畫布
維也納藝術史美術館藏（右頁圖）

較鍾意亨德里克‧特布魯根（Hendrick Terbrugghen）及法蘭斯‧
哈爾士（Frans Hals）的作品。他在訪問溫洪索斯特（Van Honthorst）
的工作室時，還收藏了一名年輕日耳曼學生桑拉特（Sandrart）的
作品。

　　在魯本斯返回安特衛普不久，即遇上他的老朋友安東尼‧凡
戴克，凡戴克是在一六二七年夏天自義大利遷回家鄉，並在安特

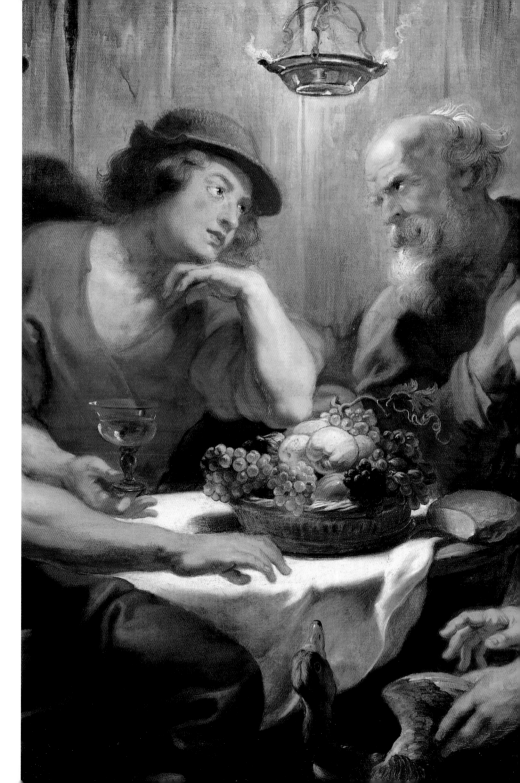

聖體在異教徒犧牲的
勝利　1626 年　油畫
木板　86.5×106cm
馬德里普拉多美術館藏

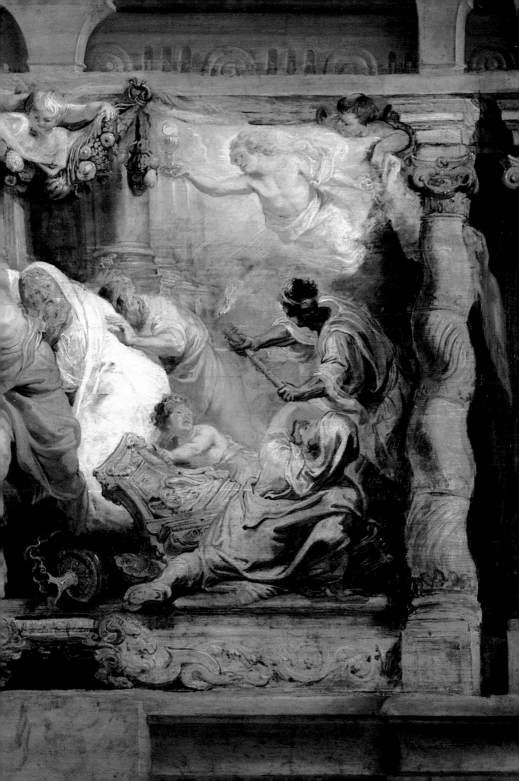

菲利普三世　1628～
1629年　油畫畫布
翡冷翠烏菲茲美術館藏
（左圖）

諸聖擁拜的聖母子
1628年　油畫畫布
564×401cm　安特衛普
聖奧古斯丁教堂藏
（右頁圖）

衛普購買房產，他經常在義大利各地旅行，並已成爲知名的肖像
畫師，正似魯本斯二十年前的情況一般，所不同的是魯本斯的肖
像畫較強調尊貴的氣質，而凡戴克則喜歡表現年輕人所著重的輕
鬆雅緻。

代表西班牙尋求與英格蘭外交談判

　　有一次魯本斯還利用凡戴克的工作室，與來訪的英國外交官
進行非正式的會面，以探恢復和平談判的可能性，英格蘭的查理
國王並無任何回應，而繼續維持對西班牙的交戰局面。儘管如此，

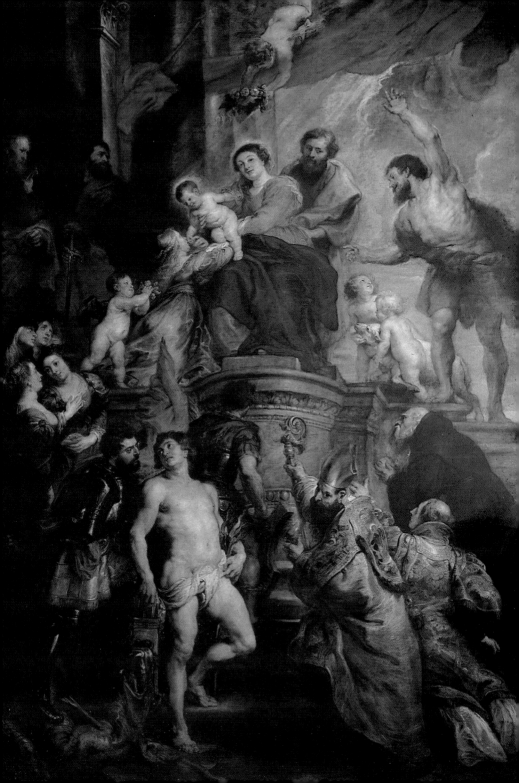

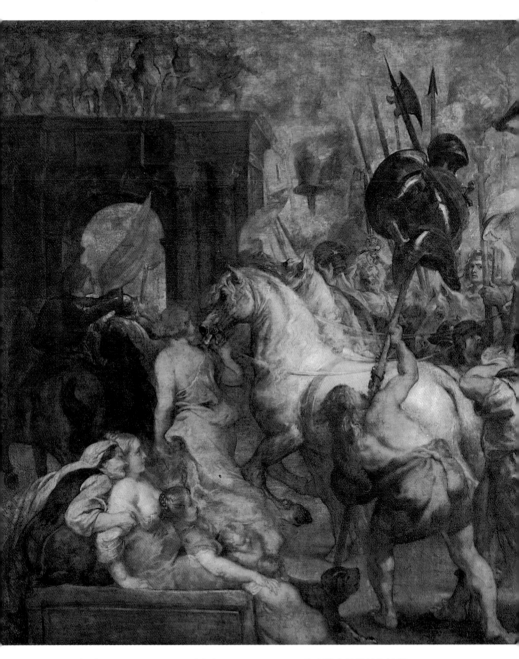

亨利四世的凱旋　1628～1630 年　油畫畫布　378×690cm　翡冷翠烏菲茲美術館藏

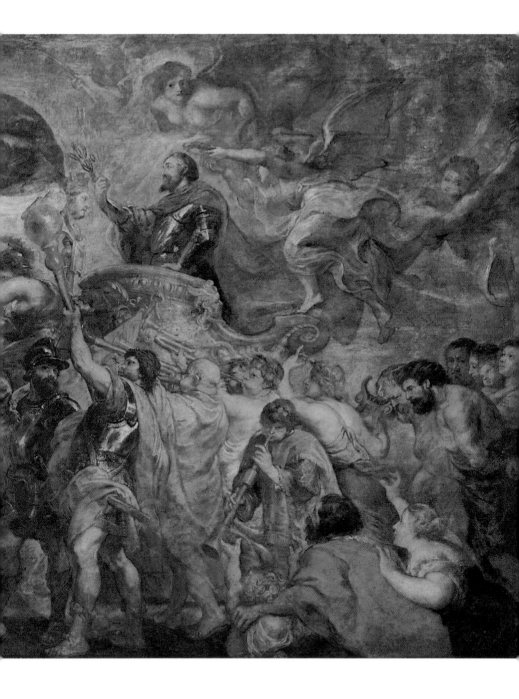

魯本斯對他贊助藝術的態度倒是相當欣賞，他曾在多年前收藏過一幅魯本斯所繪的〈獵獅〉作品，當時他還仍然是威爾斯王子，查理國王自一六二七年大批收藏了曼杜雅公爵的畫作之後，他藝術贊助人的名聲更是遠播。

一六二八年初，馬德里宮廷開始改變對英格蘭的交戰態度，當年夏天，也就是在魯本斯去荷蘭談判失敗的一年之後，重新召魯本斯出任與英格蘭的談判代表。此刻魯本斯常接觸的白金漢公爵已被謀殺，而西班牙要如何改善與英國的關係，只有等待時間的解曉，同時西班牙菲利普國王的顧問也持續對此事採取拖延政策。大約過了半年才決定派遣魯本斯前往英格蘭進行和平談判任務，不過在這段等待期間，魯本斯也並未閒著。

一六〇三年，魯本斯曾造訪西班牙，當時對西班牙畫家的作品並不十分喜歡，他認為他們的技巧太草率，不過此次來訪認識了菲利普皇宮的畫師維拉斯蓋茲（Velazquez），看法已有所改變。維拉斯蓋茲陪同魯本斯赴艾斯柯里亞遊訪，兩人並就古今大師的作品交換心得，魯本斯對這位年輕人的才華印象深刻，而建議國王送他到義大利深造，此舉對維拉斯蓋茲以後的藝術發展影響至深。

一六二九年四月，當魯本斯被正式授權代表西班牙前往英格蘭時，西班牙宮廷仍然有人質疑，請一位專業畫家擔任外交任務的適切性，因為西班牙五朝的官方代表只能由貴族出任。結果國王出面解決了此一問題，那就是由魯本斯代表西屬荷蘭大公國，並以皇家委員會閣員的稱謂進行之。魯本斯隨即離開馬德里返回布魯塞爾做最後的準備工作，他短暫地探訪了他的孩子與他在安特衛普的工作室，然後帶著希望啟航前往英格蘭。

加斯帕・吉瓦提斯肖像
1628 年　油畫木板
119×98cm　安特衛普
皇家美術館藏（右頁圖）

巴德薩‧蓋比耶的全家福　1630 年　油畫畫布　倫敦國立美術館藏（上圖）
亨利四世及瑪莉‧梅迪奇的結合　1628～1631 年　油畫木板　倫敦瓦勒斯收藏（右頁圖）

　　當英格蘭查理國王與魯本斯見面時，對他風度翩翩與博學多
能甚具好感，如果國王與畫家之間的瞭解，可以決定談判的成敗，
那麼所有的困難就會很快獲致解決。然而問題並非如此簡單，最
嚴重的兩個障礙在於：其一、查理國王已與德意志有同盟關係，
雙方已協定如果未獲得各自的同意，不得與西班牙謀取和平；其
二、查理的唯一妹妹已與日耳曼王子菲德里克五世成婚，如果查
理國王與西班牙謀求和平，將會被德意志譴責他背叛了新教集團
的利益。

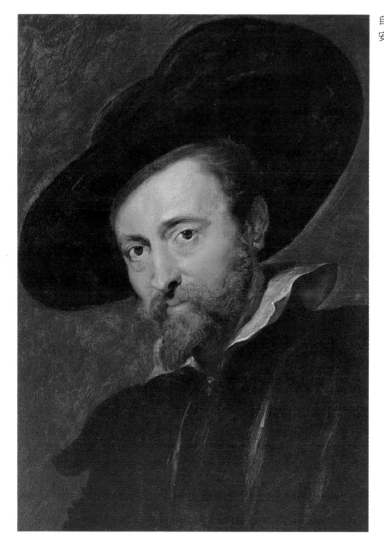

在英格蘭如魚得水，並獲英王委製壁畫

　　魯本斯相當瞭解這些困難，不過他也很快就掌握到更重要的
事實，英格蘭國王個人並不同情德意志，查理國王深信王朝的神
聖存在，他心中仍然視德意志共和國爲反對正統國王的叛亂團
體。不久他即告知魯本斯稱，如果德意志在合理的條件下仍然拒
絕承認西班牙的主權，他將也沒有義務去遵守所有的協定。不過

阿基里斯從里孔米德斯的女兒中被認出 1630～1632 年 油畫木板 45.5×615cm
鹿特丹波寧根美術館藏

　　魯本斯在英國所面臨最艱難的工作，還是如何智取法蘭西、荷蘭
與威尼斯的使節們，他們全都處心積慮想要阻礙英國與西班牙之
間達成和解。

　　儘管外交任務在身，魯本斯仍能抽出時間去認識周邊的環
境。他發覺英格蘭的文化教養高出他所預料，遠非他所想像中的
粗野，他們的學術程度也很高，魯本斯還與羅伯‧柯東（Robert
Cotton）及威廉‧波斯維爾（William Boswell）等知名學者討論古
典藝術與考古學的問題，他在訪問劍橋時還榮獲名校頒贈榮譽學

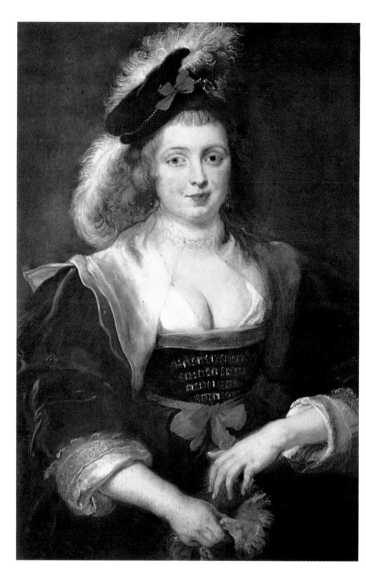

婦人肖像　1630～1631
年　油畫木板　96×69cm
慕尼黑巴伐利亞美術館
藏

位。

　　魯本斯在倫敦住在老友傑貝爾（Gerbier）的家中，他與傑貝
爾的小女相處甚歡，並重溫家庭生活的樂趣。他還在那裡設立了
臨時的工作室，有空時還畫上幾筆，他為英王畫了一幅〈和平的
祝福〉，非常適合他此刻的心情，他另外還畫了一幅〈聖喬治的
風景〉，當做是他自己來此地訪問的紀念作品，該作品以泰晤士

140

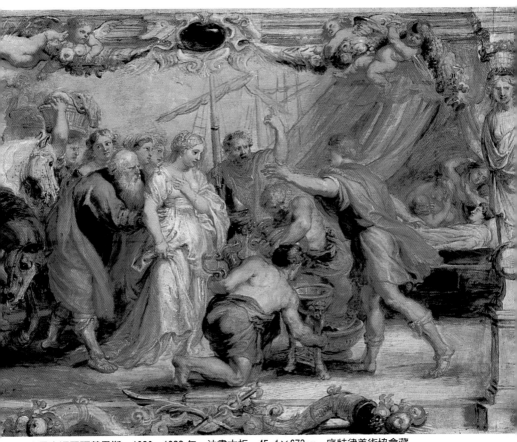

布里賽返回阿基里斯　1630～1632 年　油畫木板　45.1×673cm　底特律美術協會藏

河為場景，背景則是一條帶山谷的彎曲河流，而一名年輕的騎士
聖喬治，顯然指的是查理一世，他正溫和地向微笑的公主致意。

最讓魯本斯感到興奮的是，在英格蘭終於接到國王委託他裝
飾白宮大宴客廳的工程，英王希望能有九幅畫作描述他父親詹姆
士國王的生前偉業，並同意以三千英鎊做為酬金，只要魯本斯一
回到安特衛普即可開始工作。讓他更高興的是，不久即完成了他
的外交任務，查理在數個月的猶疑之後，終於決定與西班牙謀求
和平，他已體認到，他的財政狀態不容許再進一步與西班牙發生
戰事。

一六三〇年三月，魯本斯在西班牙與英格蘭停留了一年又七個月之後，終於可以自由返家鄉了。行前查理國王授予他騎士榮譽，還贈予他一把寶劍，與一只鑽戒，以感謝他為促進英、西兩國之間瞭解所做出的貢獻。在魯本斯返國的旅途中，他一路上心中所縈縈於懷的還是，如何在安特衛普的工作室進行他為英王所委託的大幅畫作。

返家鄉梅開二度，老夫少妻其樂融融

一六三〇年當魯本斯自英格蘭回到安特衛普後，即恢復他中斷的繪畫工作，不久他的工作室就佔滿了大件的委託作品：除了英王的九幅畫作之外，尚有描繪阿基里斯（Achilles）故事的掛氈設計，以及描述亨利四世生平的畫作。

如今他再度在自己的家中安頓下來，也感覺到需要一名妻子，有些朋友還催他一定要選擇一名貴族家庭出身的女人，才能符合他的身分，不過他卻表示對宮廷的女人不感興趣，而決定娶一位來自中產階級高尚家庭的年輕妻子，結果他以五十三歲高齡與一名十六歲的妙齡女孩結婚了，這在十七世紀似乎並不是很適當的配對。他的第二任妻子海倫·福爾曼（Helene Fourment）是他老友的最小一個女兒，還是他第一任妻子伊莎白娜的姪女，在她十歲時很可能還曾做過他的模特兒。

他們是在一六三〇年十二月六日結婚的，海倫可以說是魯本斯人生最後十年的幸福與靈感泉源所在。他畫了海倫好多次，第一次可能是在他們結婚的時候。這與他二十一年前紀念第一次婚姻所畫伊莎白娜相比較，他雖然同樣專注地描繪著新娘年輕的面容以及其雅緻的衣服，但是他在畫海倫時的心情顯然不同，這已不是風格的問題。伊莎白娜的肖像是直接的描述，輪廓堅定而精確，而海倫的畫像則是在肌理與造形間傳達色調，光線與色彩似較柔和。他在畫伊莎白娜時有如凝結了永恒的時光，而在畫海倫時則似乎是在享受短暫的人生，有如曇花一現一般。

使神麥丘里離開安特衛普　1634 年　油畫木板　77×79cm　聖彼得堡艾米塔吉美術館藏

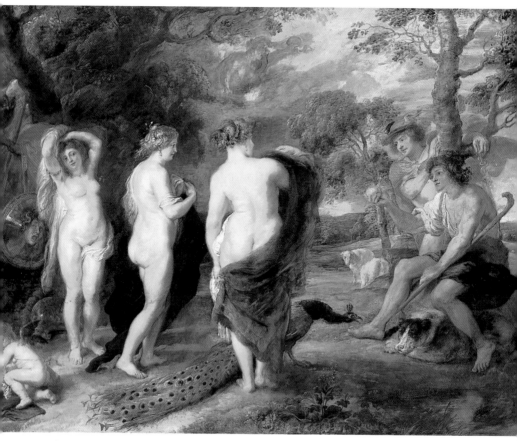

帕里斯的審判　1632～1635 年　油畫木板　145×194cm　倫敦國立美術館藏

　　也許魯本斯最動人的海倫畫像，是他描繪她與兩個小孩在一起的習作〈海倫‧福爾曼與兩個孩子〉，她當時已二十二歲，正抱著小兒子法蘭斯，而女兒克拉瑞‧喬安娜則依偎在她的身旁，魯本斯是以極簡單的構圖描繪妻子與孩子的平日家居生活情形，她的臉上正流露著母親的慈祥表情。

　　一般人均相信，海倫經常是魯本斯描繪裝飾作品中仙女與女神的裸體模特兒。西班牙國王有一次還悄悄透露稱，他所委託繪製〈帕里斯的審判〉中的裸體維納斯是畫家的妻子。然而實際上無證據顯示魯本斯會習慣利用自己的妻子做模特兒，不過他的確

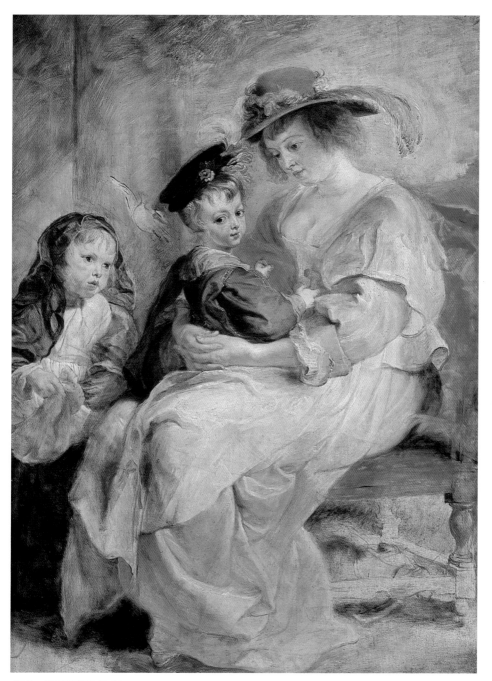

海倫·福爾曼與兩個孩子　1636 年　油畫木板　113×82cm　巴黎羅浮宮美術館藏（上圖）
愛情花園　1632〜1633 年　油畫畫布　198×283cm　馬德里普拉多美術館藏（背頁圖）

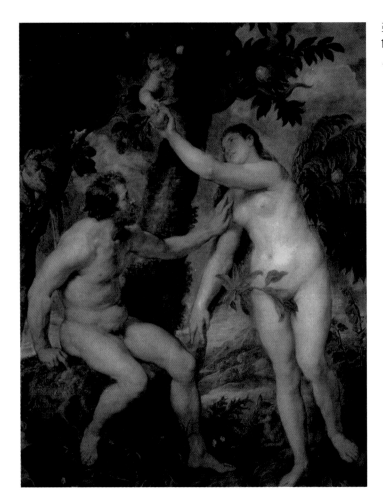

曾讚美過他妻子所擁有姣好粉白又健康的肌膚。他曾描繪過海倫的半裸人像，可以說是他最知名的肖像作品之一，且是他倆私生活的一部分，充滿了真摯的情感，連她的腳趾頭都畫得栩栩如生，這幅作品在強調她個人的特質，是特別為她而作，他並不希望這幅在臥房所繪的私人作品，被送至拍賣場而流落到陌生人的手中去。

晚年作品持續演化而多采多姿

　　無疑地，他愉快的第二次婚姻影響了他晚年的作品，婚後重

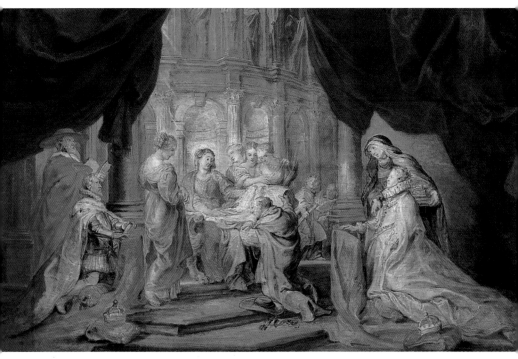

聖依德豐索的幻想草圖　1630～1631年　油畫畫布　52×82cm　聖彼得堡艾米塔吉美術館藏

探提香的作品，加上重新恢復的家庭生活，他繪製了熱情洋溢的田園風景。圖中仙女與半人半獸神在樹陰之下擁舞，而少女們則供奉著維納斯的雕像，草地上與樹枝上到處飛舞著丘比特愛神，令人想起夏日鄉村的快樂節慶。

圖見 146、147 頁

　　之後魯本斯在一幅名叫〈愛情花園〉的作品中，以當時流行的風尚來描述情人的幸福，他可能是受到當時所流行愛情詩靈感的啓發，這可說是他爲妻子同時代的年輕人所提供的獻禮。在花園中呈現年輕愛人幸福的風尚，可回溯到中世紀時代騎士求愛的傳統，而十六世紀的法國畫家又再度將此習俗重新恢復，魯本斯可能是在訪問巴黎與楓丹白露時看過此類作品。

　　在此段時期，魯本斯也沒有忽略一些較嚴肅的主題。依莎貝拉大公主在他自英格蘭返國後，即委託他製作紀念聖依德豐索（St.

149

聖依德豐索祭壇三聯畫
1631～1632 年
油畫木板
352×236cm（中央）
352×109cm（兩翼）
維也納藝術史美術館藏

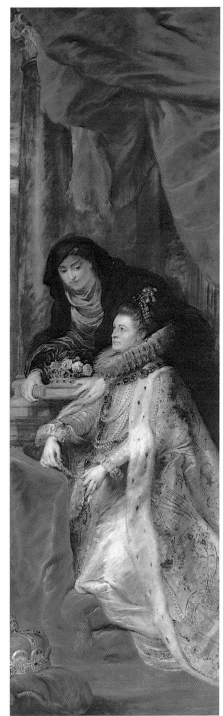

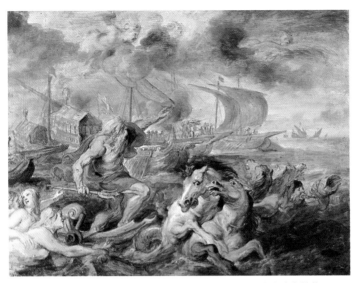

海神的憤怒　1635年　油畫木板　49×64cm　哈佛大學佛格美術館藏

Ildefonso）的神壇壁畫，這是布魯塞爾自第七世紀以來的保護神。
畫作是以荷蘭傳統的三聯式繪製，左右幅上大公主與她的丈夫正
跪在保護神之前祈禱，中央繪的是聖依德豐索正凝視著聖母瑪利
亞，而臉呈微笑的瑪利亞兩旁伴隨著女性聖徒，天際充滿了金光。

　　魯本斯有空也會為普蘭廷印刷廠（Plantin Press）畫一些插圖，
表現出他象徵主義的廣博知識。他曾為修伯·哥宙斯（Hubert
Goltzius）的古典著作，畫了以「時間與死亡」為主題的插圖，圖
上面有一群代表羅馬、希臘、波斯等帝國的戰士，以及手持火把
的雅典女神，而天上有一隻鳳凰，那象徵著歷史經由學者的努力
而重生。

　　魯本斯自他將收藏品賣給白金漢公爵之後，即不再收藏雕塑
品，不過他仍保留了一些珠寶及瑪瑙，他的畫作收藏卻是從來沒
有間斷過，他停留西班牙與英格蘭期間還臨摹了幾幅提香的作
品，也收藏一些當代的作品，他擁有艾希梅爾（Elsheimer）的四
幅，凡戴克的至少有十幅。

聖里文納斯的殉教
1633年　油畫畫布
413×347cm　布魯塞爾
皇家美術館藏（右頁圖）

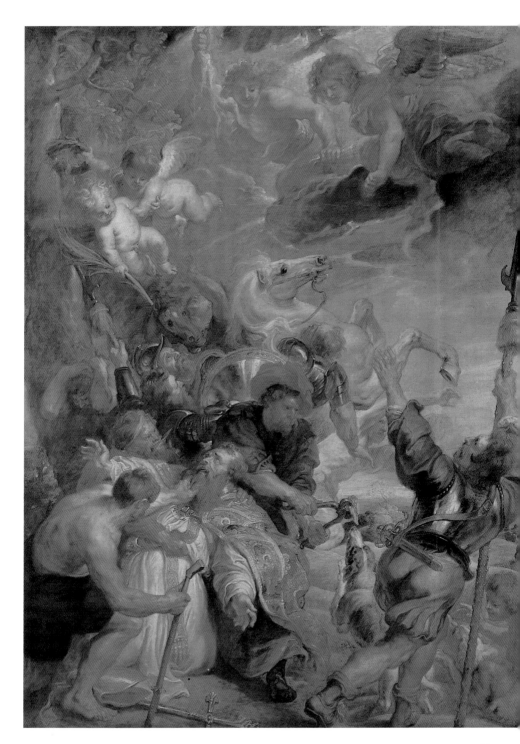

費迪南肖像
1635 年 油畫畫布
116×94cm 美國林格
美術館藏（左圖）

海倫・福爾曼肖像
1630s 油畫木板 193
×122cm 巴黎羅浮宮
美術館藏（右頁圖）

　　魯本斯在凡戴克前往英國擔任查理一世的宮廷畫師之後，在
一六三〇年代結識了另一名年輕畫家，他的名字叫亞德里安・布
羅威爾（Adriaen Brouwer），他自哈倫來到安特衛普，曾是法蘭斯・
哈爾士（Frans Hals）的伙伴，他常畫一些充滿悲情的小幅風景畫，
或是描述窮苦人家生活的畫作，他最好的作品具有哥雅（Goya）
的品質。布羅威爾生活艱苦，命也不長，不過他卻仍然以身為獨
立的藝術家為傲，死時才三十二歲。魯本斯非常喜歡他的作品，
曾收藏了他十七幅作品，可以說是他所收藏藝術家作品最多的畫
家，魯本斯晚年的風景畫顯示深受布羅威爾的影響。

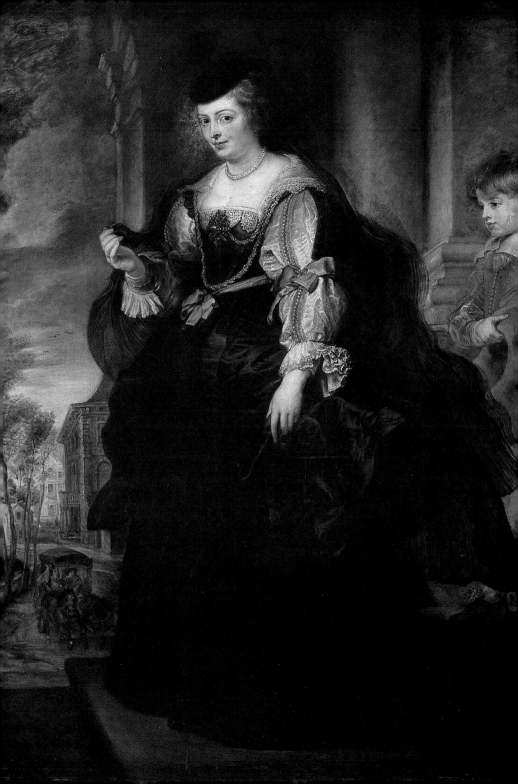

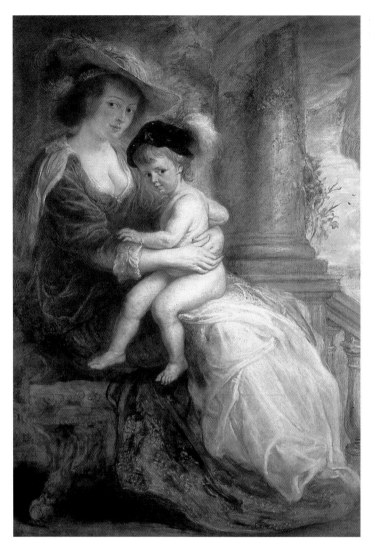

準備自政治圈退隱以安享晚年

　　雖然魯本斯已宣稱他想要退出政治圈，但大公主仍繼續借重
他的長才。一六三一年夏天，她堅持委託他負責一項艱難的任務，
因為此事與法蘭西的母后瑪莉・梅迪奇有關，使他很難加以拒絕。

　　瑪莉因李奇里佑紅衣主教的日益擴權，而不得不插手政治，
她欲重新恢復她對兒子路易十三的影響力，結果慘敗，而逃亡至

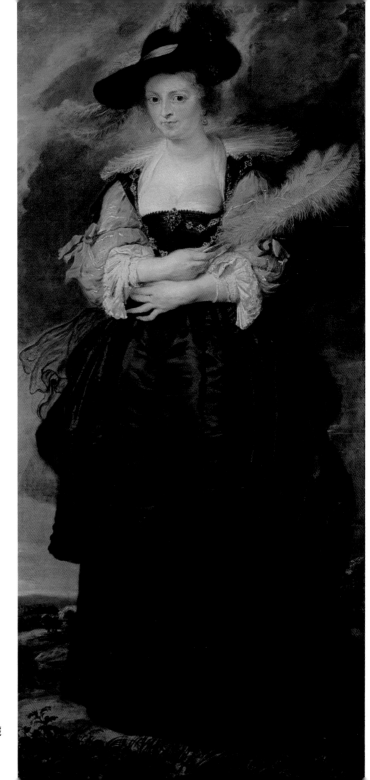

海倫・福爾曼肖像
1630～1632 年　油畫
木板　187×86cm
里斯本葛魯銀行財團藏

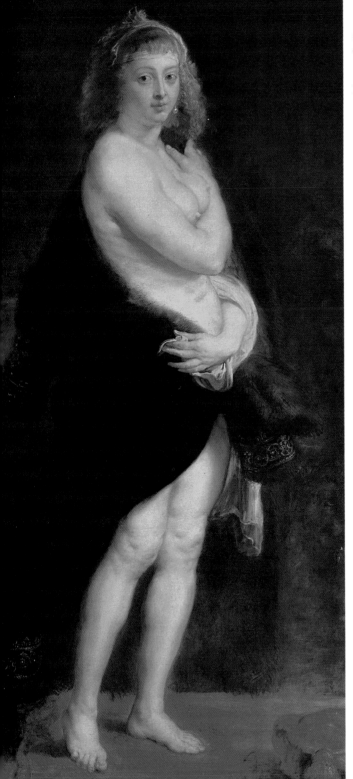

披毛皮衣的海倫・福爾曼
1638 年　油畫木板
176×83cm　維也納藝術史美術
館藏（左圖）

披毛皮衣的海倫・福爾曼
（局部）　1638 年　油畫木板
維也納藝術史美術館藏
（右頁圖）

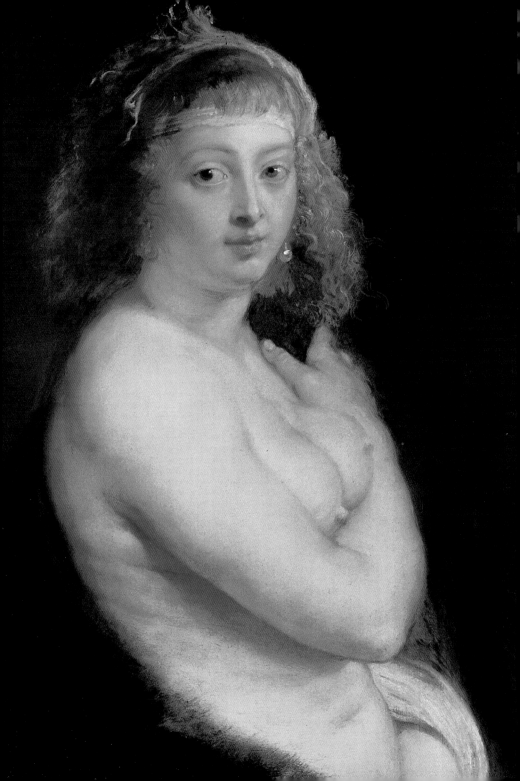

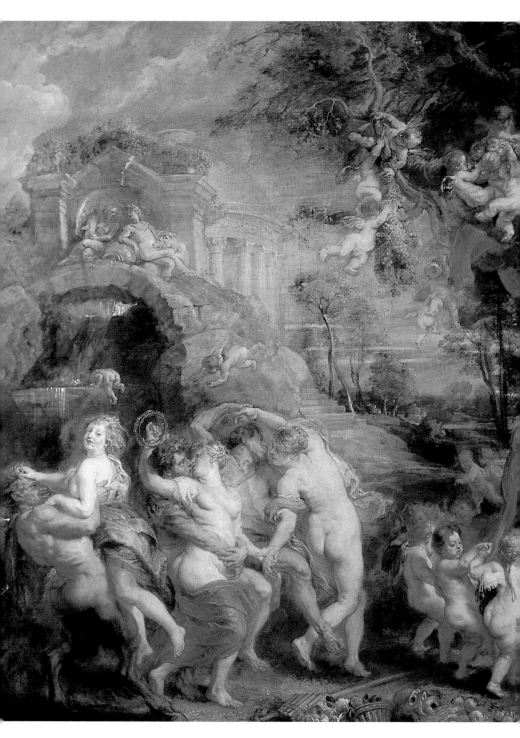

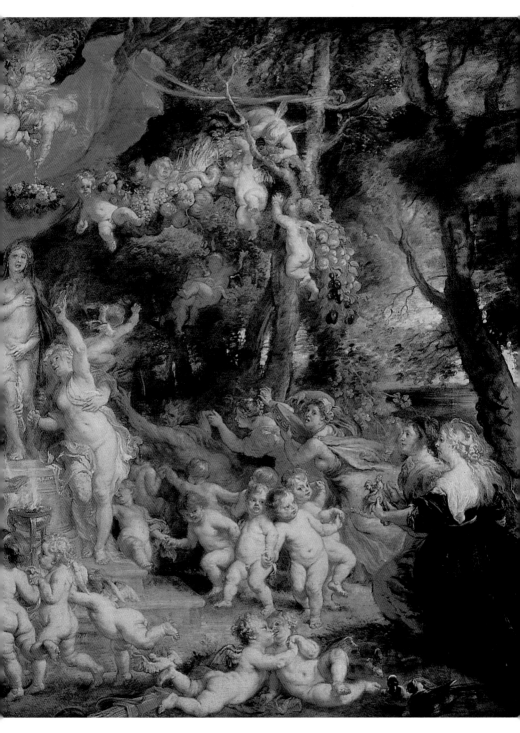

荷蘭。魯本斯代表大公主歡迎瑪莉，他獲悉她計畫由她的次子奧爾良公爵（Duke d'Orleans）在法國起義，並希望能得到西班牙的財務支助，以便快速推翻李奇里佑紅衣主教的政治勢力。

熱愛和平的魯本斯真的會支持這項參與法國內戰的流血計畫嗎？他也深知瑪莉與她的次子並無能力從事這項大計畫，但是李奇里佑無疑是西班牙及西屬荷蘭的危險敵人，任何能扳倒他的機會似乎都值得一試。於是魯本斯一方面遣人催促馬德里宮廷支助起義計畫，一方面又花了數週時間密訪母后的家屬親信，在瑪莉訪問安特衛普時，他還陪同她參觀了他的工作室。

事實證明瑪莉的起義計畫是一項鬧劇。一六三二年春天，魯本斯請求大公主准予他解脫此項任務，雖然他未再被要求參與瑪利的秘密計畫，不過仍然被委以與奧蘭治（Orange）公爵謀求和平的任務。魯本斯希望能解決與德意志的問題，同時也出於對年邁大公主的一片忠心，他同意繼續負起談判的任務。不過他從駐倫敦的德意志大使口中獲知，德意志只有在南方荷蘭參加他們反對西班牙主權的條件之下，才願意接受和平談判，這對信奉天主教的魯本斯而言，是難以想像的事。而百姓們為了現實的利益，已開始對此種衝突局面感到不耐。

一六三三年底大公主過世，她與魯本斯維持了近四分之一世紀的君臣與好友的關係，她的死亡讓魯本斯深感悲傷，不過卻再一次給了他回歸自己私人生活的機會，當他歡迎西屬荷蘭的新繼承人時，已是以畫家而不再是政治顧問的身分了。新主人費迪南（Ferdinand）只有二十五歲，是西班牙菲利普四世國王的幼弟，這位荷蘭的新總督對軍事頗感興趣，他雖不是一名軍事天才，卻有能力通過了一些考驗，在他參與哈布斯堡聯軍討伐北方日耳曼新教勢力時，居然獲得大勝。

魯本斯在參與了歡迎費迪南凱旋南歸的一系列活動之後，即萌生退出安特衛普的公共事務，而準備在史廷城堡定居下來，那是一處具有十六世紀法蘭德斯風格的鄉村別墅，他要與海倫在鄉間平靜地度他的晚年。

維納斯的盛宴（局部）
1635～1640年 油畫
畫布 維也納藝術史美
術館藏（右頁圖）

維納斯的盛宴
1635～1640年 油畫畫
布 217×350cm 維也
納藝術史美術館藏（前
頁圖）

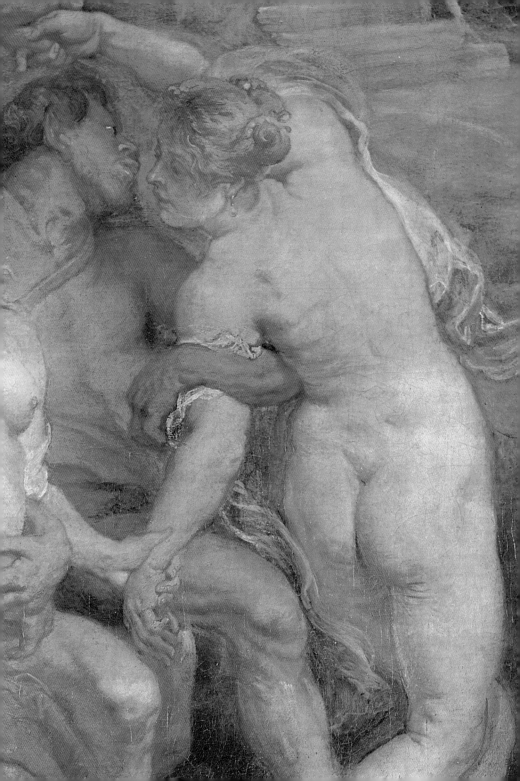

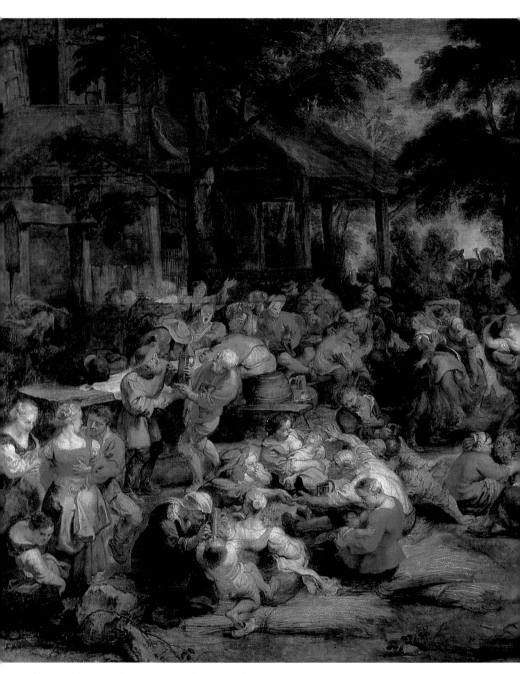

法蘭德斯的鄉村節慶　1630～1632 年　油畫木板　149×261cm　巴黎羅浮宮美術館藏

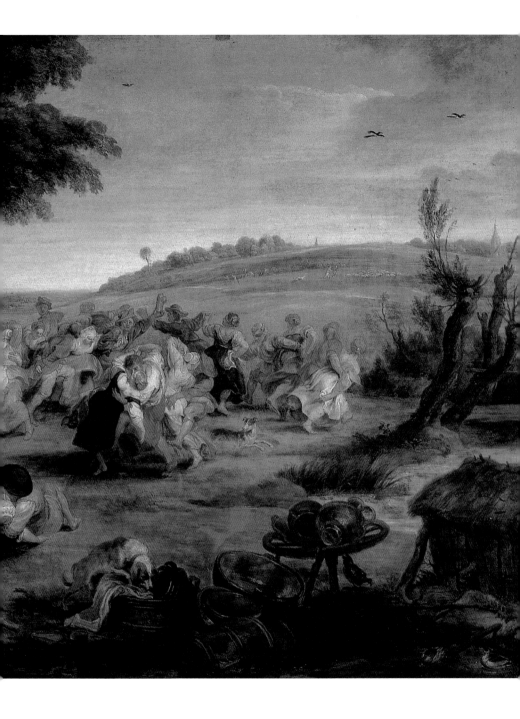

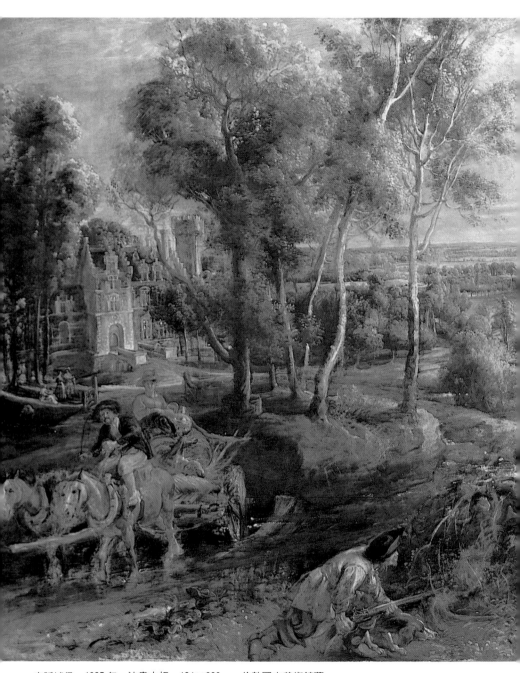

史廷城堡　1635 年　油畫木板　131×229cm　倫敦國立美術館藏

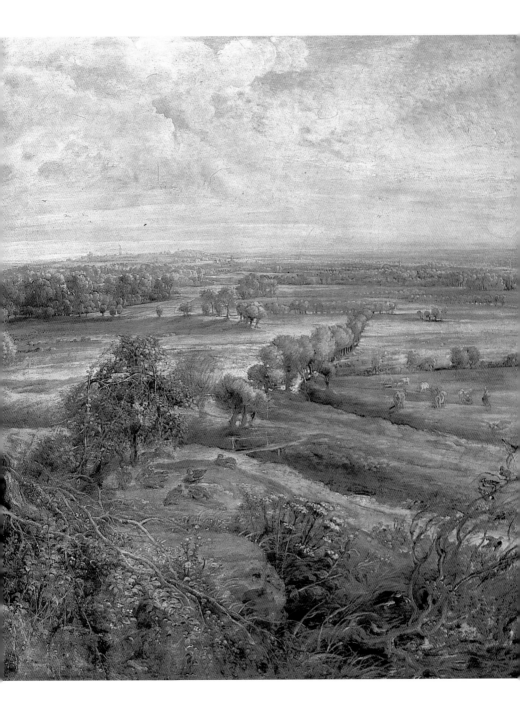

167

城堡庭園　1632～1635 年　油畫木板　52×97cm　維也納藝術史美術館藏（上圖）
彩虹下的風景　1635～1640 年　油畫　聖彼得堡艾米塔吉美術館藏（右頁圖）

在風景中注入陽光，爲繪畫開創新可能

　　自魯本斯買下離安特衛普南方約十八哩的史廷城堡後，即開始注意其四周的鄉村風景與人民，其實他在一六三〇年代就畫過了一幅鄉村節慶的畫作。這種荷蘭傳統的節慶，彼得・布魯格爾在一世紀之前即曾以寫實的手法描繪過。不過魯本斯並不像布魯格爾把法蘭德斯農民畫得那麼理想化，他所繪活生生的人物是經過他確實觀察過，而這些鄉民的行爲與鄉村的場景極爲貼切。圖見 164、165 頁

　　當魯本斯開始愛上他所住史廷城堡四周的環境之後，即越來越專注於風景繪畫的本身問題了，他最常畫的主題自然是他所住史廷城堡的景致。〈史廷城堡〉是一幅他忠實描繪法蘭德斯鄉村的作品，雖然他在細節上做了某些選擇與整合，卻絕無浪漫化的情景，要不是畫面上呈現出奇妙的光線，很可能會被觀者當成一件單調的紀錄文件。圖見 166、167 頁

　　他畫中的風景處處瀰漫著陽光，如今他的感情已轉向光線之

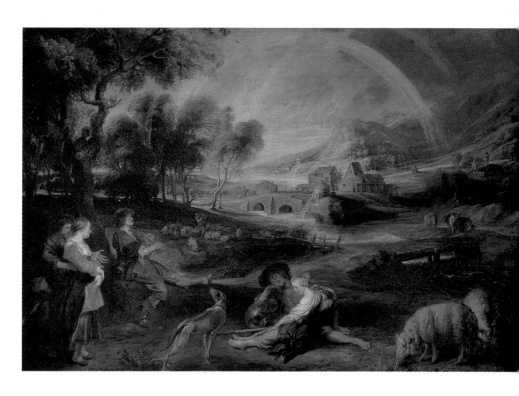

美的探討，像他〈彩虹下的風景〉即是表現雨後的晴朗天空。他
畫風景純屬自己的興趣，所探索的是未經裝飾過的大自然，他不
在意於時尚的修飾，而只關心戲劇性的光線效果。英國風景畫家
約翰‧康斯塔伯（John Constable）參加一八二四年巴黎沙龍展的
〈運乾草的馬車〉，即是深受魯本斯影響的一幅知名畫作，該作
品在十九世紀風景繪畫發展上具有關鍵性的地位。

　　這幾年國家命運的轉變也讓他相當滿意，至少西屬荷蘭在年
輕總督強有力的領導下，使百姓的財富有所增加。法蘭西國王最
近向西班牙宣戰，這意謂著西屬荷蘭，不僅面臨德意志的衝突，
也同樣可能遭遇法國邊境的攻擊，實際上法蘭西與德意志此刻是
採聯合戰線的，然而費迪南卻能擊退來犯的敵人，贏得一系列的
重要勝利。雖然魯本斯比較傾向中止戰爭敵對，不過還是要感謝
費迪南的英勇善戰，才讓魯本斯能夠在他的晚年繼續安享餘年，
至於西班牙後來的頻頻失誤，那已是魯本斯死後的事了。

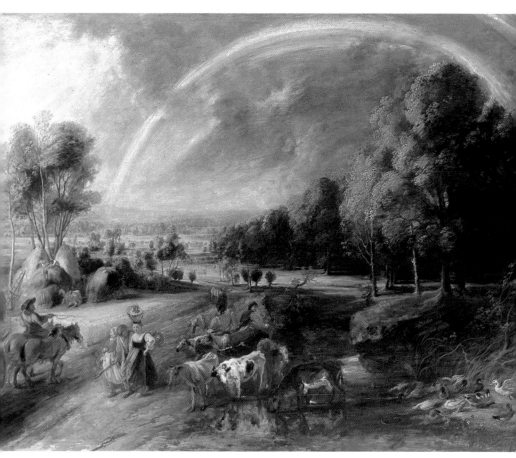

虹　1636年　油畫畫布　92×122cm　慕尼黑古典繪畫陳列館藏

　　魯本斯此時期除了關注於鄉村生活及他的風景畫之外，尚有時間投注其他的興趣，他不只是對古典文物有興趣，還投入彩色光學與其他科學項目的研究，當時人們正流行探索「永久運動」的機器。不過魯本斯最關心的還是古典與基督教的早期文物，他的鄉民在史廷城堡就挖掘到古代的銅製與銀製徽章，他對這些屬於第二世紀安東尼大帝所遺留下來的羅馬帝國紀念物能夠出土，感到欣慰，有二枚徽章上還刻有「希望與勝利」的字樣，他認為這是很好的預兆。

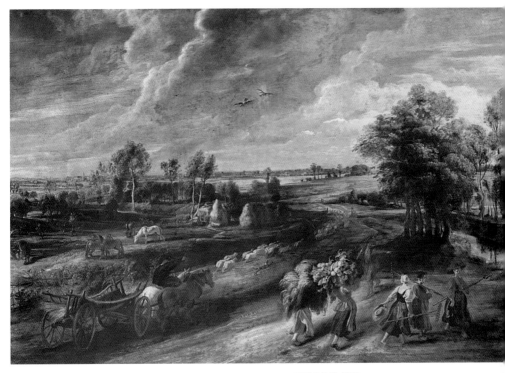

從農場回家的路上　1637 年　油畫木板　121×194cm　翡冷翠畢提美術館藏

臨終前仍致力爲後人留下曠世巨作

　　魯本斯在鄉間生活並不表示他已放棄他的專業生涯，每年有半年時間，他仍然在安特衛普的工作室製作他人委託的作品。他早期的宗教繪畫比較受到丁托瑞多與卡拉瓦喬的影響，所運用強烈光影與明暗對比的技法，非常適合悲劇性主題的表現。然而如今魯本斯較注重光線的要素，畫面上所有的色彩、投影及深度，均以交織的光線來詮釋，現在畫面上已沒有深暗的陰影，也沒有大塊的色彩，而是充滿著多層次又富變化的微妙色調，他以此技法來描繪耶穌基督的受難與聖徒的苦難遭遇。

　　他晚年所繪悲劇性主題較知名的當屬〈屠殺無辜人〉，在該

日落的風景　1635～1640 年　油畫木板　49.4×83.5cm　倫敦國立美術館藏

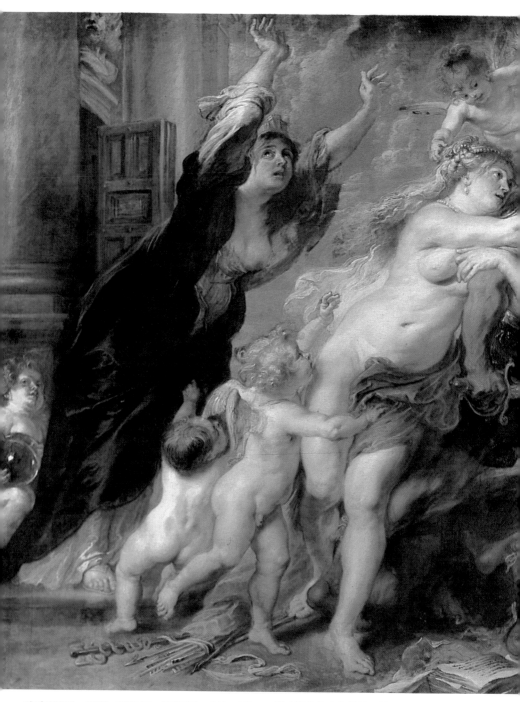

戰爭的慘禍　1637～1638 年　油畫畫布　206×342cm　翡冷翠小皇宮巴拉提那美術館藏

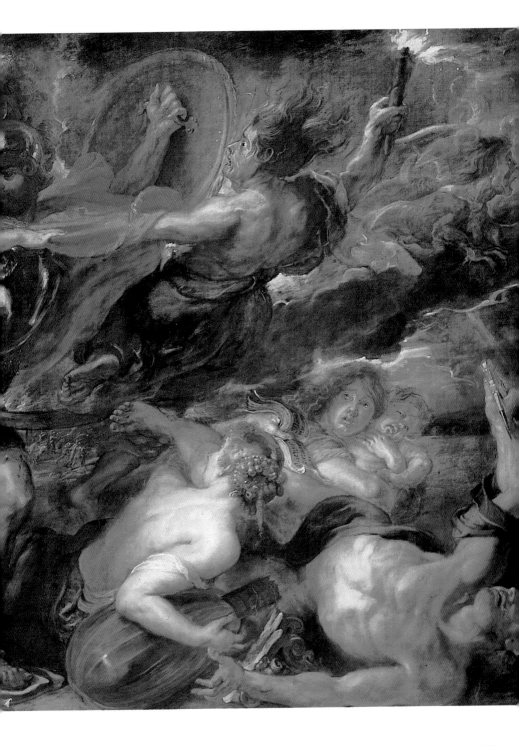

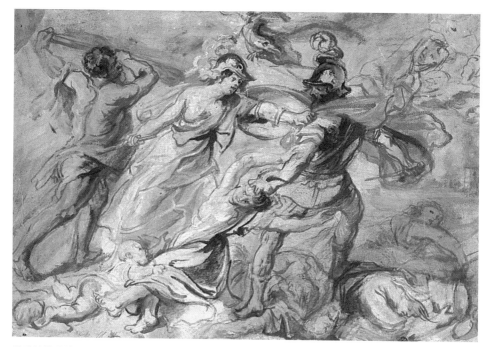

戰爭的慘禍草圖　1635～1637 年　素描、水粉畫　37×539cm　巴黎羅浮宮美術館藏（上圖）
戰爭的慘禍（局部）　1637～1638 年　油畫畫布　翡冷翠小皇宮巴拉提那美術館藏（右頁圖）

作品畫面的兩邊是一群女人在與士兵奮戰，母親們正抓咬這些謀
殺者，以保護她們的子女。中央卻是死寂般的平靜場景，意謂著
奮戰已經終結，一名站立著的婦人正悲傷而失神地抱著她死去的
孩子，另一名痛苦的婦人則舉起她孩子沾滿血跡的衣服，正向蒼
天哭訴，陽光照耀在這悲慘的場景上，益發增加恐怖的氣氛。該
作品彷彿在告訴觀者，這種殘酷絕人的事件不只在黑暗中會發
生，也同樣會出現於光天化日之下。他另一幅以寓言式手法所繪
〈戰爭的慘禍〉，其構圖既生動又具創意，尤其是出現在背景中
的母親與孩子，具有真實而永恒的內涵，可以引申到二十世紀的
任何難民身上。

　　西班牙國王菲利普四世在一六三六年還委託魯本斯，為他在
馬德里近郊的夏宮進行裝飾工程，主題是描述一些古代的傳奇故

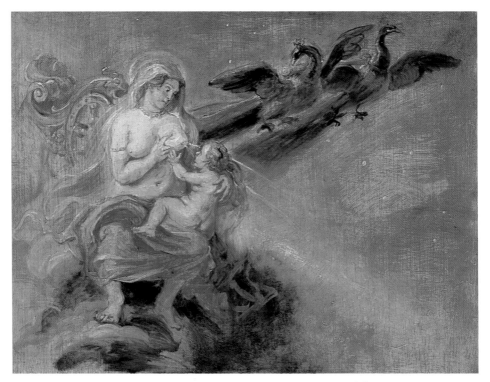

銀河的起源草圖　1636 年　油畫木板　26.7×34.1cm　布魯塞爾皇家美術館藏

事，魯本斯欣然接下此一具挑戰性的工作。關於描繪古代世界的
傳奇，在當時活著的畫家尚無人可與魯本斯相比，他以前曾畫過
此類主題，對這方面的瞭解與研究甚爲廣博，如今正可以他自己
所融合百家的意見，來對充滿男女神仙、英雄、太陽神及半人半
獸的傳奇世界進行新的詮釋。他召喚了安特衛普的重量級畫家協
助他，他們依據他的素描草圖在十五個月之內完成了五十六幅畫
作。

　　魯本斯不愧是多才多藝的藝術家，在他人生的最後一年還畫
了一幅自畫像。此幅作品描繪得既大膽又具個性，他把自己畫得
如同一名老人，比他實際的年齡還要老，圖中的他鬍鬚已細薄，

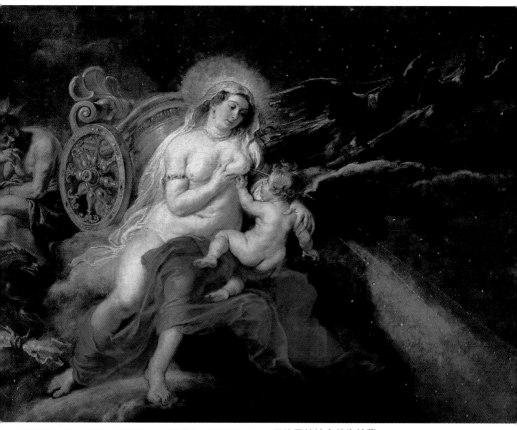

銀河的起源　1636～1638 年　油畫畫布　181×244cm　馬德里普拉多美術館藏

在他寬邊帽下的卷曲頭髮可能是假髮。他的表情有點萎縮而厭世，似乎對人生失去了熱情慾望，不過他的眼神仍透露出睿智的光芒，讓人覺得沒有任何事情可以逃得過他的眼光。他的左手有力地擱在一把優雅的劍柄上，這把劍可能是查理一世贈送他的，而他的右手則藏在一隻厚手套中。他還曾想在英格蘭國王查理一世所委託的新作中，描繪愛神丘比特與賽姬的神話故事，卻未能如願，在主題與酬金談妥後沒有幾天，他就離開了人間了。魯本斯於一六四〇年五月三十日死於關節炎，享年六十三歲。

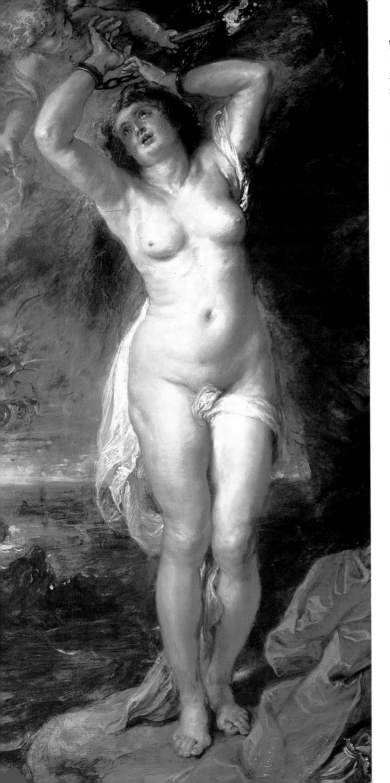

安卓美黛
1635～1640 年　油畫
木板　189×94cm
柏林國立美術館藏
（左圖）

巴爾巴接到大衛王的信
1635～1640 年
油畫木板　175×126cm
德勒斯登國立美術館藏
（右頁圖）

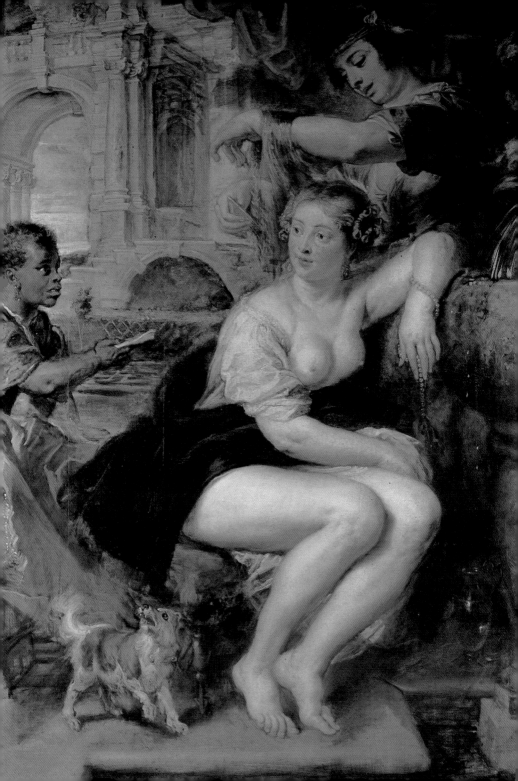

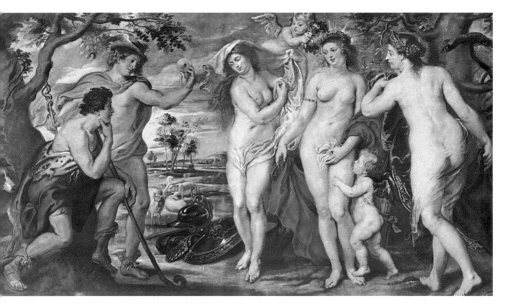

帕里斯的審判 1638～1639 年 油畫木板 199×379cm 馬德里普拉多美術館藏

蒙上蒼眷愛不愧是大師級的畫家

　　藝術史上尚找不到一個藝術家像魯本斯那樣，影響廣大又具權威性，他成功的藝術生涯，幾乎近於完美的境地。他那傑出的人生，不管在那一階段都未曾出現過休止狀態，即使在他臨終之前，還仍然一直在實驗與探索藝術。

　　魯本斯享受他的名聲，卻並未被名聲所腐化，他在晚年還能從觀察大自然中學習，同時仍不斷自年輕人的作品中吸收精華。他的成就廣博，藝術見解獨特而有見地，其影響力可以說遠及好幾代。

　　十八世紀晚期，英國肖像畫家喬希瓦・黎諾茲在參觀荷蘭的教堂與美術館之後稱，魯本斯的作品雖然沒有十八世紀所強調的精美與雅緻，不過他的技法無懈可擊。他的臨摹本事一流，他是以畫家之眼來觀察大自然，能即刻抓住每一件東西的特徵。他對

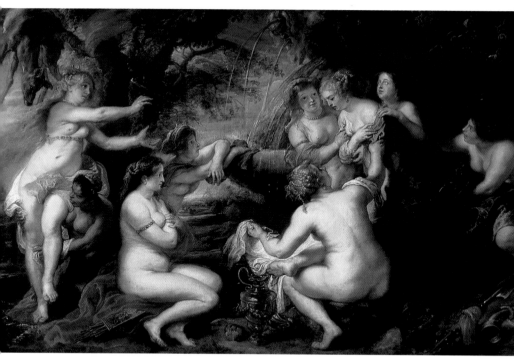

黛安娜與卡莉絲托　油畫　馬德里普拉多美術館藏

任何自己瞭解的對象，所具有的描繪能力，超越了任何一名畫家。他與前輩畫家最大的不同點，主要在於他能卓越地使用色彩。

在黎諾茲死後六十年，法國浪漫主義畫家德拉克洛瓦也大力推崇魯本斯。尤其對他的技法驚歎不已，稱他那有力而精湛的筆觸，完全可以駕御他豐富而輝煌的思想。德拉克洛瓦並稱頌魯本斯的想像力與描繪繪力，有如「繪畫史上的荷馬」。

魯本斯強調光線下的色彩變化，不用說更是間接影響到印象派的發展。雷諾瓦在女性裸體上的精湛技法，可以說是極少數能與魯本斯相比美的畫家之一，他也曾帶著仰慕的心情研究過魯本斯的技巧。他惺惺相惜地稱，他自己努力多時以極厚重的色調所獲得的成果，魯本斯只以極輕微的筆觸即可達致。

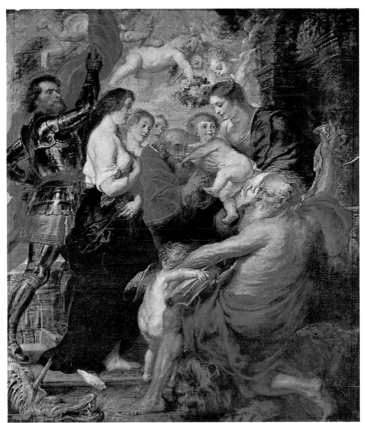

聖母與諸聖人
1635～1640 年　油畫
木板　211×195cm
安特衛普聖傑克教堂
（左圖）

庭園中的魯本斯與海倫
1635～1638 年
油畫木板　98×131cm
慕尼黑古典繪畫陳列館
藏（右頁上圖）

農民的舞蹈
1636～1640 年
油畫　73×106cm
馬德里普拉多美術館藏
（右頁下圖）

　　而文生・梵谷對魯本斯也表達了自己的看法，他認為魯本斯
的宗教畫極具戲劇性，對魯本斯表現色彩情緒的能力以及他素描
的神奇功力與速度感，印象深刻。尤其對魯本斯描繪他妻子所表
現出來的人間至性之情，極為感動。梵谷甚至於表示，就是因為
看了魯本斯的作品，才決定要尋找一名金髮女人做他的模特兒。

　　魯本斯的作品能帶給人們愉悅之情，他通過藝術的媒介去尋
求紀錄萬物之美。魯本斯是一位快樂而具信仰的人，被上蒼眷愛
賦予了他特殊的才能。他似乎在要求我們大家以感恩的心，同他
一起來欣賞這個美麗的世界。

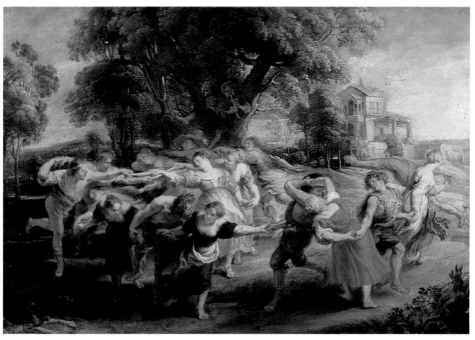

187

魯本斯故鄉安特衛普

　　一九七七年欣逢魯本斯四百週年誕辰，聯合國文教處通過一項議案，宣稱一九七七年爲國際魯本斯年。世界各地畫壇紛紛加入慶祝的熱潮。我們且把焦點放在他的故鄉安特衛普吧！從一九七六年開始，該市即大興土木，呈現一片喜氣洋洋的景象。一九七七年二月起展開一連串盛況空前的慶典，爲比利時第一大商港引來熙攘的觀光人潮。「國際魯本斯年籌備會」於該市古老的市政廳內，忙得滿頭大汗，晝夜不停地策劃一次規模罕見的魯本斯作品展。偉大的魯本斯，一生豐富的創作，四百年來散落各方，陸續爲世界各大美術館所珍藏。此次國際性畫展，商得各地美術館的同意，作品由慕尼黑、維也納、巴黎、倫敦、華沙、華盛頓、莫斯科等地借運而來。安特衛普的市區圖上被圈上顯目的六大觀光區。除了畫展場地的美術館之外，他的故居、做禮拜的大教堂、經他裝飾過的耶穌會教堂、和他關係密切的普蘭廷・莫瑞特印刷博物館，以及永眠之地的聖傑克教堂，全都經過一番佈置，開放給觀眾。假如有幸成爲參觀的人群，那麼你不但能大開眼界，享受一次心靈的美宴，而且能身歷其境地踏進魯本斯的生活天地裏，體驗十六、七世紀的種種世情風貌。

　　原來，和魯本斯有關的兩百多件紀念物及建築，得到國王的特許，免於都市重建的影響，一直安然無恙地等待你的觀賞。無須嚮導帶領，只要能走到市中心的方場，那麼魯本斯的全身塑像將以主人的身份，揮著右手歡迎你。你是來瞻仰他的豐功偉跡的，你也是來探索天才背後的祕密。安特衛普大教堂高聳的塔尖正在魯本斯塑像身後向你閃露微笑。好！那麼我們就從那兒開始我們的探索吧！

　　十六世紀的歐洲，經年戰火連天、干戈不息、民不聊生，都

H.Harrewijn所繪〈1692 年魯本斯邸宅〉。

是爲了宗教信仰。十五世紀的文藝復興引進自由開放的人文主義，也促動了路德與喀爾文等的宗教改革。羅馬正教因事關自身的存亡問題，遂收拾殘餘勢力，向宗教改革運動做最後的抗爭。反宗教改革運動於十六世紀達到最高潮。整個歐洲爲新舊兩派勢力割分得四分五裂，多少生民爲此一念之爭，做了無辜的犧牲品。

尼德蘭一地（Netherlands）包括今之荷蘭、比利時及盧森堡三國，原屬伯甘地公爵統治。最後一位公爵單生一女，嫁給奧地利大公。奧地利大公成爲赫布斯王朝及神聖羅馬帝國的繼承人。到了他們的兒子查理五世，更承繼了西班牙、尼德蘭及奧匈帝國的王權。查理成長於尼德蘭，對該地民情有所了解，能尊重其自主權，一直相安無事。一五五五年，他把領地劃分爲二，把神聖羅馬帝國送給弟弟佛地諾，把尼德蘭及西班牙的統治權傳給兒子菲利普二世。菲利普成長於西班牙，對尼德蘭既欠了解，又缺好感，更以羅馬正教保護人自居，大事迫害尼德蘭境內的新教徒，而引起一五六六年的新教徒暴動。新教徒居衆的北方於一五七九

在奧蘭治的威廉領導下成立獨立的荷蘭國。南方天主教徒佔多數，而且領導乏人，仍在西班牙王朝控制之中。西班牙軍隊爲了報復在北方的挫敗，竟以尼德蘭文物中心的安特衛普爲替罪羔羊，在大街上槍殺放火。安特衛普遭此劫數，成了一片廢墟，城中人口死亡半數。在悲憤之餘，南方人曾一度驅走西班牙軍隊，和北方聯盟統一。但是南方居民終因多屬天主教徒，且對舊王朝的忠心根深蒂固，日久而鬆懈了和北方的聯盟，於一五八五年重入西班牙王朝之手。南北兩方本是自己人卻成了敵對的勢力。此後，西班牙王派了一對賢良的皇親——亞伯大公及伊莎貝拉大公主前來。夫婦倆專心致力於南尼德蘭的振興與安定，對於地方文物的創建、藝術創作的鼓舞，不餘其力。

居此時代背景中，魯本斯一家人亦受盡種種苦難。他的父親因同情喀爾文教，怕遭受政府的迫害而帶著家眷亡命他鄉。他是位才貌雙俱的律師，德國王妃引用爲親信，又與之通情。事後，與王妃雙雙入獄。魯本斯的母親不但寬恕其夫的不貞，更爲他奔走求情，雖於多年後獲釋，一家人已受盡苦頭。魯本斯便在這段日子裏出生於德境內西巴伐利亞省的茨根鎮，時爲一五七七年六月二十八日。他是老六，但疾病奪去大半的手足，只餘一兄一姊活至成年。十歲時，父親逝世，母親無以維持生計，乃攜兒女回安特衛普，靠祖產過活。姊姊出嫁時，爲了籌出體面的嫁嫷，家中一貧如洗。從此兄弟兩人不得不出外謀生。由於母親教導有方，兄弟倆也能上進，十六歲的菲利普·魯本斯已是位極有前途的學者，受一位政治家的禮遇，選爲兩位公子的家庭教師，後又跟學生到大學上課。十三歲的彼得·保羅·魯本斯在母親安排下到一位伯爵夫人家中當書童。在當時，家境不富裕的有爲青年，常以此途徑踏入官場。魯本斯後來能以外交密使身分向各國居主遊說，能周旋於王親貴族中而談吐風生，舉止優雅，也許歸功於這段日子的薰陶。不過，魯本斯早知自己要成爲一位畫家，母親經不住他再三的懇求，終於安排送他到一位熟人那裏學畫。

他先後師事過三位畫家，其中只有奧托·溫芬（Otto Van Veen）

稍具名氣，且曾至義大利接受文藝復興藝術的洗禮。聰敏好學的魯本斯從兒時好友——普蘭廷印刷廠的小主人借來不少該廠經手的珍貴畫冊，吸收了不少繪畫知識。跟隨奧托·溫芬的四年，更盡得師父的本事。二十一歲出道，即被聖路克畫家公會收爲會員。在能力上他是可與當地任何畫家一爭長短，但他似乎不急於在安特衛普建立事業。那時的學子，尤其是年輕畫家，皆嚮往文藝復興的義大利，視它爲知識王國的聖地，若不能做一次朝聖的旅行，便含恨終生。義大利對魯本斯更含多層意義，除老師之外，父親也曾去過，而對他記憶模糊的長兄更客死其地。哥哥菲利普已是一位知名的古希臘、羅馬文物專家，兩人手足情深，常以書信研討學問，更鼓舞魯本斯走向義大利的決心。一六〇〇年，他終於籌足旅費，向永恆之都的羅馬進軍。

他於六月先抵達威尼斯。斯時威尼斯大畫家提香剛於一五七六年逝世，整個歐洲仍在其聲譽籠罩中。後起畫家丁托瑞多與維洛尼斯（Paul Veronese）的作品到處皆是。來自法蘭德斯的魯本斯以其天賦的色彩感立即受到吸引和影響，將此派精髓融入自己的風格裏。

義大利北部一個小公國的王子——曼杜雅公爵適巧路過威尼斯，立即邀請魯本斯爲宮廷畫師。曼杜雅公爵並不真能欣賞他的才華，只知他技巧極好，請他臨摹名畫及繪宮中美女像。但是曼杜雅公爵擁有祖傳的珍貴藝術收藏，包括柯勒齊奧、提香和拉斐爾的作品。魯本斯日日與這些名作爲伍，自然更豐富了他的藝術修養。另個好處是，他可藉機到各藝術名地去，以臨摹作品爲名，爲自己紮下更堅實的繪畫基礎。曾遍遊翡冷翠、比薩、佩杜亞、維洛那、路加、巴馬，不只一次到威尼斯去，更在羅馬逗留兩次相當長的時間。在曼杜雅宮廷八年間，簡直摸熟了義大利各地的藝術寶藏。

到羅馬的魯本斯真是如魚得水。不但文藝復興諸大師的作品盡在眼前，古羅馬的建築和雕刻，在在都令他著迷。精力充沛，好學不倦的他，把所見的形形色色盡量往記憶裡塞，日後當他爲

教堂或君主繪製巨幅宗教畫或神話故事時，這些形象便呼之即出。只是他能人之所不能，雖是冰冷的石像，或平板的雕紋，經過他的吸收、再放出，便成了栩栩如生的血肉之肌。那時畫家作畫，有如寫文章，常應用許多古典繪畫傳衍下來的象徵形象，譬如銜著橄欖枝葉的鴿子代表和平，天秤代表正義，桂冠象徵勝利等等，好似做文章要引用希臘神話或拉丁名著上的典故一般，才見出畫面含義的深遠及畫家學識的高深。魯本斯一生作畫構思，靈思泉湧，未有乾枯的時候，一方面固然出於天分，而他的見識廣博不無助力。他曾在信上對友人自豪地寫道：「我的才氣是如此，愈大的繪畫工程愈能發揮我的天才。」好比大學問家寫起大塊文章，更可引經據典，左右逢源，大過其癮。

當時的羅馬正是反宗教改革的中心。羅馬正教的光輝如迴光反照，煥發著燦爛的霞光。耶穌會的努力是最大的動力。他們為宣揚上帝的偉大，提昇教徒的仰慕之情，大事擴建並裝飾教堂；借重巴洛克風格的富麗堂皇的藝術，誇示神與人的力量、光榮和喜悅。一六〇三年耶穌會第一次委託魯本斯繪作祭壇畫。在天主教根深蒂固的安特衛普長大的他，是位十分虔誠的教徒。這幅〈基督割禮圖〉完整地表達了當代的宗教精神及情懷。一六〇六年耶穌會建「新教堂」再請他繪製祭壇畫。他花了一番心血繪成，可惜後來才發現教堂光線不夠，不適合此作，他另以新作代之，自己保存了原作。魯本斯的才華及技巧比之當時其他畫家都要出色，是開巴洛克畫風的前衛畫家。此後，不但在宗教畫上，要求源源不絕，他為西班牙大公繪的一幅肖像畫，構圖別出心裁，更奠定了他的肖像畫地位。

一六〇八年接悉母親病危，兼程趕回故鄉，已不及見最後一面。在義大利，他的聲譽蒸蒸日上，前程燦爛，建立一番轟轟烈烈的事業毫無問題。沒想到回到安特衛普辦完母親的喪事，又留下來參加哥哥的婚禮。這一逗留，使他有機會眼觀四方，了解故鄉的現狀，知道在此亦可以有一番作為，遂接受親友的挽留，永別了義大利。

位在安特衛普的魯本斯邸宅外觀。（右頁左圖）

魯本斯生前臥室，牆上掛有其第二任妻子海倫肖像。（右頁右圖）

192

　　此時，南尼德蘭正和北方交涉十二年的休戰協定。得此和平
保障，安特衛普呈現一片欣欣向榮的氣象。統領南尼德蘭的亞伯
公爵夫婦，早仰魯本斯大名，曾派人到羅馬請他回國服務。他一
回來，更再三禮聘。魯本斯過厭了曼杜雅宮廷畫師的生活，本不
願再受宮廷拘束，但亞伯公爵不但給他豐厚的待遇，且任他行動
自由，可擇地而居及接納其他顧主的要求。事實上，故鄉的繁榮
安定已煽動起他的愛國熱忱，催促他加入祖國的重建工作。新嫂
子又賣力為他撮合當地名學者的女兒——伊莎白娜・布蘭特。高
官及美眷，又可一展平生抱負，何樂而不為？一六〇九年九月，
他正式成為亞伯公爵的宮廷畫師，十月與布蘭特小姐成親。從此
在安特衛普定居下來，享受成功、榮耀和幸福的一生。

　　魯本斯的成功固然因天分高、造詣深、更因心胸開闊、處世
有方，故能免於同行的忌恨，已成名的畫家肯跟他合作，有才氣
的年輕人上門求教。在他手下培養了不少人才，如凡戴克以溫暖
色澤描繪典雅的肖像畫，晚年旅居英國，為王族畫像，立下英國
肖像畫傳統；約斯丹是介於公侯的繪畫與民眾的寫實主義之間的

畫家，受了魯本斯與卡拉瓦喬的影響；伯魯威則承繼布魯格爾的傳統。當魯本斯忙不過來的時候，以花卉風景出名的布魯格爾（老布魯格爾的兒子）會替他畫背景，以動物為專長的史奈德便添上動物。這些人全受他指揮，當他助手，無怪乎人們稱他為「畫家之王」。慧眼獨具的伊莎貝拉大公主看出他優雅的風儀、淵博的學識、婉轉的談吐，是外交使節的難得人選，遂委以重任，以宮廷畫師身分為掩護，遊說於西班牙、法國、英國、德國及荷蘭各朝廷，目地在取得南尼德蘭的永久和平。魯本斯雙管齊下，一面進行外交工作，一面也從君王貴族拉了不少大生意，而成為「王中的畫家」。英王查理五世加封他為爵士，表揚他在外交上所做的努力，也因為他為英王畫過不少巨作。魯本斯假如不是美術史上一顆巨星，在歐洲外交史上也會留名。

他在繪畫上的成就也是多方面的。回國後，他的宗教畫遍佈尼德蘭各地。最著名的當屬目前掛在安特衛普大教堂裏的〈升舉十字架〉及〈自十字架上解降〉。這兩幅祭壇畫皆由三聯構成，中間一聯便有十二呎寬，十五呎高。〈升舉十字架〉中的基督，兩手上舉，昂然抬頭，有別於前人的造形，表現的是基督的勝利，而非受磔刑的痛苦與慘狀。諧和的紅色與棕色，加上一筆淡淡的金黃，是屬於威尼斯派色調。〈自十字架上解降〉則有白、灰、琥珀及藍綠等冷靜的色彩，顯示擺脫義大利的影響。早期的宗教作品深受丁托瑞多和卡拉瓦喬的影響，濃烈的黑影，明和暗的強烈對比似乎特別適合於悲劇性的歷史主題。晚年，對光亮愈來愈重視，以細膩的光線變化取代大塊的色彩，描繪基督的蒙難或諸聖的苦難。

他不但畫祭壇畫，也裝飾教堂的窗櫺、牆壁及塔尖。一六一八～二〇年為耶穌會的聖查理‧波羅梅歐教堂畫的三十九幅天花板畫，原可和米開朗基羅西斯丁教堂天花板畫媲美，可惜於一七一八年的大火，付之一炬。由散落各地美術館的殘餘畫稿，仍可窺見那些旋風似的人物動作躍然紙上。事實上，巴洛克畫風深受米開朗基羅的影響，刻劃的是人類的強烈感情，迥異於拉斐爾或

達文西所追求的明靜秩序。

　　肖像畫方面，筆者以為最耐人尋味的是為家人所繪的幾幅小圖，而非王公貴族的豪華畫像。和伊莎白娜結婚時，畫了一幅紀念照，兩人攜手坐於忍冬樹下。雖依著法蘭德斯的傳統畫法，但構圖巧妙，把自己的坐姿安排得自然瀟灑，異於一般自畫像。伊莎白娜生下一女兩男，他們嬉戲的情景，常被搬上畫面，成為聖嬰或天使的寫照。為五歲的克拉娜所作的畫像恐怕是所有孩童的畫像中最動人的。不幸克拉娜早夭，死於一六二三年，伊莎白娜繼之於一六二六年去世，美滿的家庭籠上一層悲愁的陰影。為了排解心中的哀傷，魯本斯再度應大公主的派遣，先後到荷蘭（一六二七年）、西班牙（一六二八年）和英國（一六二九年）。魯本斯幼年深受動亂時代之苦，長大又眼看生民受戰火的摧殘，其母復告以安特衛普昔日的繁榮，遂深信國家民族的永久太平，必得恢復往日的樣子。在西班牙王統治下，南北尼德蘭取得統一。在英國，是希望英王居間調停，但久而無功。有一日，他自己叩見荷蘭駐英大使，以為憑自己三寸不爛之舌，可以使南北兩方的誤解冰釋；沒想到荷蘭大使義正嚴詞地加以申斥，說荷蘭是為獨立自由奮鬥，除非把西班牙勢力驅走，否則南北兩方永遠也不能統一。魯本斯這才恍然大悟，知道並非所有尼德蘭人都和他看法一致。從此向伊莎貝拉大公主懇請免於外交使命，設法退出政場。一六三〇年回到安特衛普。果然，時間醫治了喪失妻女的哀痛，年底再娶一代佳人海倫・福爾曼為妻。十六歲芳齡的海倫，含苞初放，嬌美絕世，正是魯本斯心目中女性的完美典型。年歲已高的魯本斯有如獲得新生，他的作品產生前所未有的情感。對於嬌妻的戀情更激發他繪出許多歌頌自然魅力的愛情園景。不只一次，他把海倫的青春留下永恆的記憶。其中以〈披毛皮衣的海倫・福爾曼〉及〈海倫・福爾曼與兩個孩子〉流露出最深的情意。

　　魯本斯的住宅幾經滄桑，今年特別經過一番整頓。屋前原是簡陋的街道築成遊人漫步的地方，點綴以十六、七世紀流行的花圃噴泉。兩層樓的古老屋子，外觀毫無特色，屋內從客廳至臥房，

魯本斯邸宅樓梯間一景。　　　　位在魯本斯邸宅中的畫廊及半圓形雕塑陳列室。

一桌一床全恢復魯本斯在世時的擺設。這屋子是他由義大利回國時買下的，特地在左邊的空地以一門廊連接，增建一間大畫室。高大的窗戶射進充足的光線，他和助手在此完成千幅巨作。為了安排上門參觀作畫的貴賓及觀摩的學徒，特築一個看臺，另有學徒作畫的房間。如今畫室四壁掛著四幅原作，〈天使報喜圖〉、〈天堂中的亞當和夏娃〉、〈西蒙和比羅〉和〈祅教僧〉。想當日，此宅貴賓盈門、親朋滿座、兒女繞膝、門徒圍觀，何等熱鬧！而今不但魯本斯本人音容笑貌不復，跟隨他的一大群人也早仙逝。看著這些古老的家具，徒令湧起人去樓空的惆悵。

　　但一般人印象中的魯本斯作品則是以希臘神話為主題的瑰麗場面，如〈亞馬遜之役〉及〈掠奪紐西普士的女兒〉，或是驚心動魄的打獵鏡頭，如〈獵獅〉及〈河馬之獵〉。魯本斯的堂皇富麗的風格特點，在在以激盪感官的氣氛為佈局，活力充沛的巨形人體為角色，以氣動山河、風捲殘雲的氣勢，舞動於畫面上。明暗強烈的對比，溫暖富麗的色彩賦畫面以活力。十九世紀浪漫派大畫家德拉克洛瓦對他的天才最是心悅誠服，說他的畫是力的表現，而沒有生命力的畫家決不能成為真正偉大的畫家。提香和維

洛尼斯的作品和他一比就平淡了。當日的君王，除了請他畫肖像畫，及以王朝的歷史事跡爲題做宮殿的裝潢，最愛收藏的便是這類作品。因爲他雖描繪暴力而不殘，雖畫血腥之物卻不令人噁心。畫面上的律動，交響樂似地和諧美妙。

最後五年他退隱到安特衛普近郊的莊園，一面仍爲西班牙王菲利普四世作畫，一面畫娛樂自己的風景畫及人物畫。風景畫大師約翰・康斯塔伯曾寫道：「魯本斯的風景畫並不遜於其他方面的繪畫。他給單調平坦的法蘭德斯風光賦以朝露般清新的光亮和躍動的生命力。」康斯塔伯的名作〈運乾草的馬車〉深受魯本斯的影響，一八二四年在巴黎沙龍展出而成爲十九世紀風景畫的轉捩點。

至於魯本斯的素描，更爲後世畫家所借重。一生積存極爲豐富的手稿，特別在遺囑上註明，傳給兒女或女婿中任何一位願承其衣鉢者。可惜七個兒女中無一人接下他的事業，手稿終於被公開拍賣而流散四方。

晚年因風濕症，右手常不能握筆。他訓練了一位學徒刻製他的銅版畫。會打經濟算盤的他，曾印製版畫大量外銷。一生中與普蘭廷印刷廠交情頗深，爲該廠設計過無數的封面和插圖。目前該廠已成印刷博物館，除了保有許多魯本斯的銅版畫外，還有魯本斯爲其家族所繪的肖像畫及聖賢像共十八幅。

最後我們來到魯本斯永眠之地的聖傑克教堂。祭壇上掛的是他最後一年的作品〈聖母與諸聖人〉。畫中角色由家人扮演。兩位瑪利亞是兩位妻子，聖嬰是兒子，聖傑洛姆是父親，以武士裝出現的保護者聖傑克則是他本人的畫像。正如莫札特死前爲自己寫下安魂曲，魯本斯似乎也預見了自己的安息日而安排了一切，包括祭壇畫。他於一六四〇年謝世，享年六十四歲。親友們爲他舉行隆重的葬禮，並按當時的習俗大開喪宴，全尼德蘭五百多處的教堂，同時爲他舉行彌撒，唱詩安魂，所有的教堂都閃爍著他作品的光輝。

鲁本斯的素描

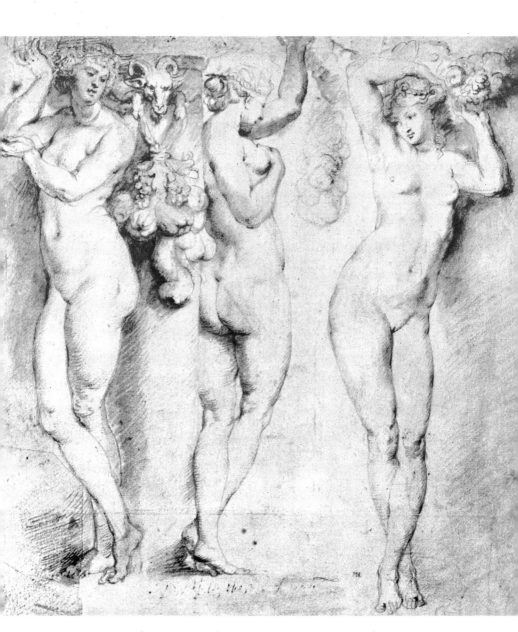

魯本斯的天分——出自他手中數以千計的素描，每根線條都顯示著生命。數百年來以迄今天，他的作品從未因時間的消失而減低價值。

他的素描主題很廣泛，他臨摹古畫，他速寫環繞著他的小孩子們，也畫大自然的景色。爲了享受，也爲了未來的工作。

他不像其他的畫家，一定要用「技巧」的修飾來達到最終的完美，而他所表現的，僅賴一根柔和而不經心的線條，已足以顯示生命。

魯本斯常常省略畫面上的細節，藉以贏得「能」（energy）的衝力與動感，他似乎特意使素描的表現有異於他在油彩上的表現。他所完成的素描中，簽署有名字的不多，因此，他大部分的素描都不是爲了職業上的需要，而是爲了自己的享樂與消閒。當他不滿意自己的作品時，就在上面加一個「戰神」，表示「美已爲破壞者踐躪」！

〈雙手交叉的少婦〉約爲一六三〇年作品，它是一幅作爲畫稿的習作。他爲了繪作一幅〈愛情花園〉的大幅作品，曾經作了很多人物草稿。它原是一個神話故事，可是他草稿的人物，穿的卻是現代（指十八世紀時期）的衣飾。魯本斯具有很強的描寫力，當他在草稿上著色時，同時也把質感表現了出來。

天真的兒童是魯本斯最喜愛的題材，有一幅題爲〈幼年時的基督〉的作品，就是以他兒子尼古拉的一幅素描爲藍本所作成的油畫。據說魯本斯在這幅畫稿上特別簽上 "P. P. Rubens" 的字樣，意在傳給他的小兒子，希望他長大以後也成爲一個畫家，可惜這張稿子卻被賣掉了。

魯本斯的素描，除了大部分的人物外，也畫了不少風景。許多油畫的背景，都是用比利時村莊的景色。他和當年的其他畫家一樣，很少把畫架搬到戶外直接去描繪大自然，而是先畫了素描底稿以後才再作成油畫。但他有時和楊·布魯格爾或楊·威登一樣，自己完成了人物主題以後，剩下來背景是由雇來的畫匠把它完成；除非是他騎馬郊遊所看到的喜歡風景，才由自己來動筆。

三美女像柱　素描、淡彩　26.9×225.3cm
鹿特丹波寧根美術館藏
（左頁圖）

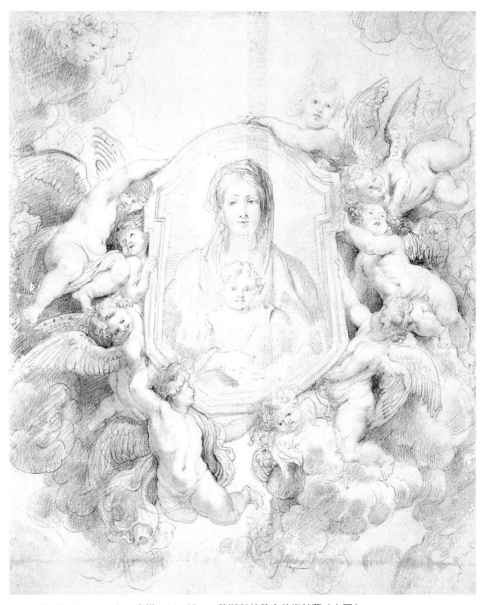

瓦利傑勒的聖母　1608 年　素描　44×37cm　莫斯科普希金美術館藏（上圖）
少女　1628～1635 年　素描　47×35.8cm　鹿特丹波寧根美術館藏（右頁圖）

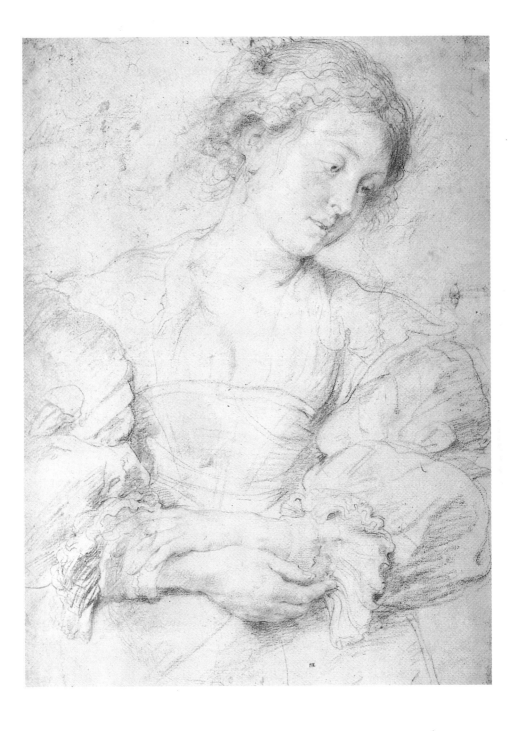

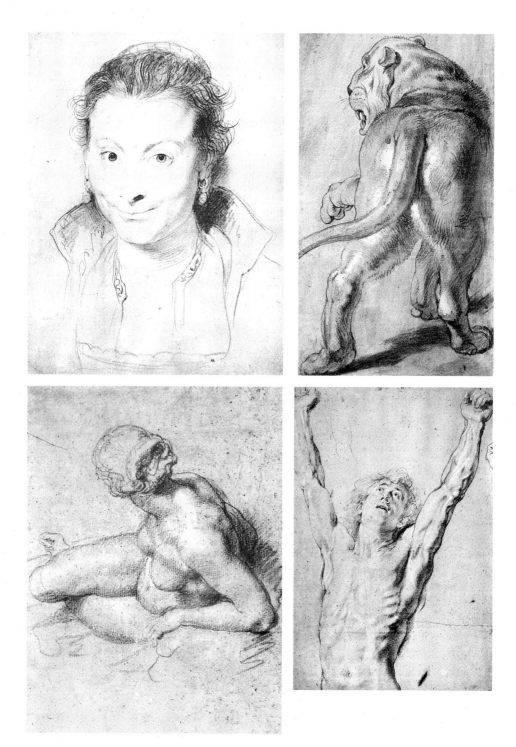

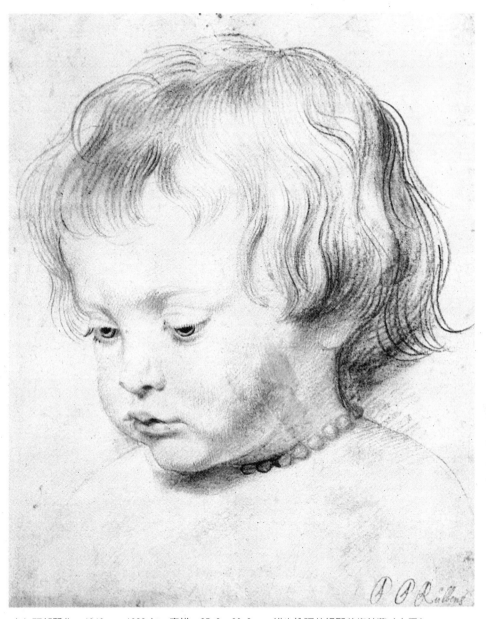

少年頭部習作　1619 or 1623 年　素描　25.2×20.2cm　維也納阿伯提那美術館藏（上圖）

伊莎貝拉・布蘭特　素描　38.1×29.2cm　倫敦大英博物館藏（左頁左上圖）

裸女習作　素描　英國牛津艾西摩琳美術館藏（左頁左下圖）

母獅　1614～1615 年　素描、水彩　30.5×23.5cm　倫敦大英博物館藏（左頁右上圖）

十字架上的基督　1614～1615 年　倫敦大英博物館藏（左頁右下圖）

阿多尼斯之死　鋼筆素描、淡彩　21.7×15.3cm
倫敦大英博物館藏（左圖）

孩童頭、腳習作　素描　法國柏桑松美術館藏
（左下圖）

被投石擊死的聖史提芬　淡彩　47×32.5cm
聖彼得堡艾米塔吉美術館藏（右頁圖）

聖克里斯多夫習作　素描　倫敦大英博物館藏
（下圖）

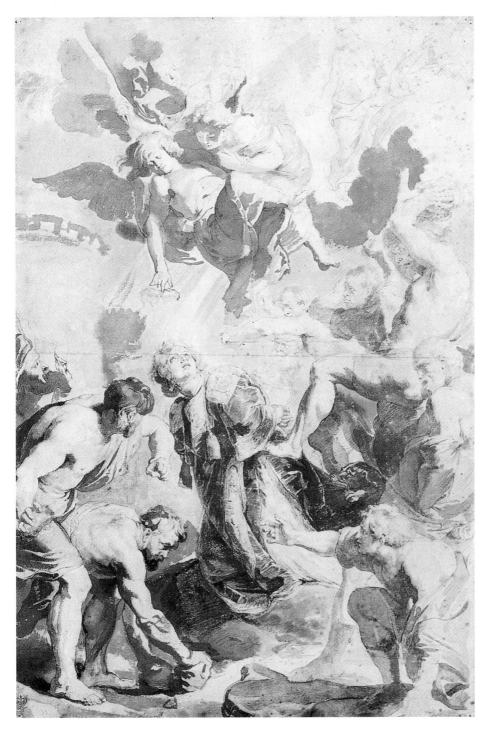

205

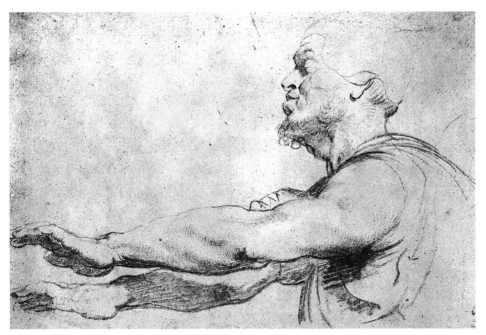

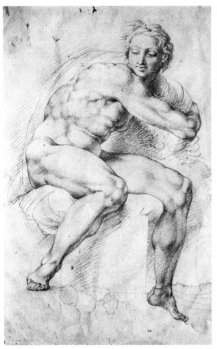

盲人　素描　維也納阿伯提那美術館藏（上圖）
伊格努多（仿米開朗基羅）　素描　倫敦大英博物館藏
（左圖）
鄉間小路　1615～1618年　英國牛津艾西摩琳
美術館藏（右圖）

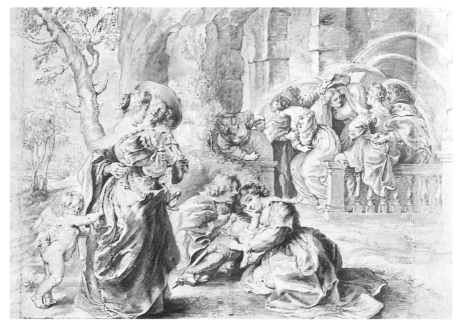

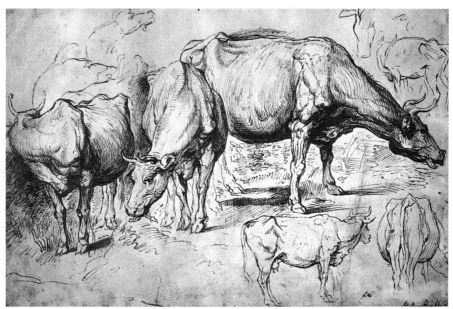

愛情花園（左半部）　素描　紐約大都會美術館藏（上圖）
牛習作　素描　34×52.2cm　倫敦大英博物館藏（下圖）

魯本斯年譜

一五七七　六月二十八日生於德國西巴伐里亞（Westphalia）
　　　　　的茨根（Siegen）鎮。父親楊・魯本斯並非德國
　　　　　人，而是法蘭德斯（今日的比利時）安特衛普
　　　　　（Antwerp）的司法行政官，因信仰喀爾文教，逃
　　　　　避宗教迫害而於一五六八年逃亡德國。（一五八
　　　　　一年北部七州組成尼德蘭。）

一五八七　十歲。父親過世，隨母親瑪利亞・貝林克絲返安
　　　　　特衛普，進入拉丁語學校讀書。皈依天主教。

一五九〇　十三歲。先後跟過三位安特衛普的畫師習畫，包
　　　　　括維哈奇特、溫諾特、奧托・溫芬。

一五九八　二十一歲。成爲安特衛普畫家公會聖路加公會認
　　　　　可的畫師。

一六〇〇　二十三歲。五月九日，前往義大利遊學，觀大師
　　　　　作品受矯飾主義啓迪。爲曼杜雅公爵溫森索擔任
　　　　　宮廷畫家工作。前往各地臨摹大師作品。

一六〇三　二十六歲。爲溫森索帶禮物贈獻菲利普三世，並
　　　　　遊西班牙。第二年一月回國。

一六〇六　二十九歲。赴熱那亞爲貴族畫肖像。描繪同地邸
　　　　館平面、立面圖集。（一六二二年在安特衛普出
　　　　版）。滯留羅馬，獲委託繪畫聖瑪利亞·瓦里傑
　　　　勒教堂主祭壇畫。勸曼杜雅公爵購入卡拉瓦喬的
　　　　〈聖母之死〉。

一六〇八　三十一歲。十月二十八日，母親病危，返安特衛
　　　　普，母親在他返鄉前過世。

一六〇九　三十二歲。爲亞伯大公與伊莎貝拉大公主任命爲
　　　　宮廷畫師，決定留在家鄉發展。與安特衛普知名
　　　　律師之女伊莎白娜·布蘭特結婚。

一六一〇　三十三歲。爲安特衛普教堂繪製〈升舉十字架〉，
　　　　開始聲名大噪。

魯本斯於 1622～1623
年，活躍於外交領域時
所作之自畫像，現藏於
英國溫莎堡。（左頁圖）

安特衛普大教堂中的魯
本斯三聯祭壇畫〈自十
字架上解降〉。（右圖）

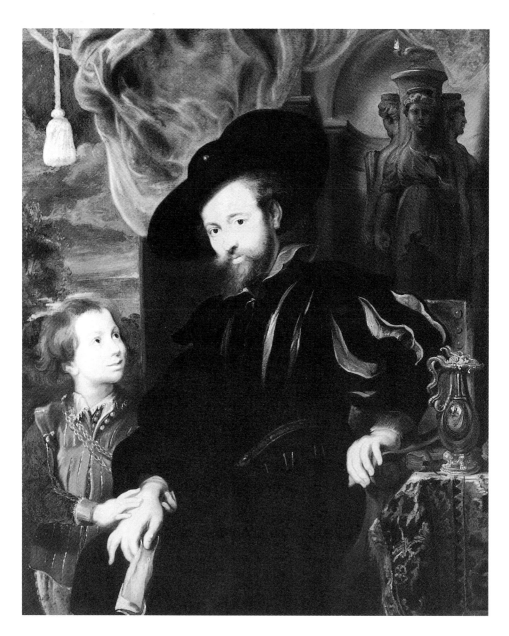

一六一一　三十四歲。續繪製〈自十字架上解降〉，展示其
　　　　　巴洛克風格特色。購入安特衛普市內華貝爾運河
　　　　　沿岸土地。三月二十一日女兒克拉娜·賽瑞納出
　　　　　生。完成教堂主祭壇畫〈升舉十字架〉。

魯本斯派畫家筆下的魯
本斯及其兒子亞伯肖像
1630 年。（左頁圖）

維納斯的誕生
1632～1634 年　粉筆木
板　倫敦國立美術館藏
（右上圖）

魯本斯邸宅中的客廳一
隅。（右下圖）

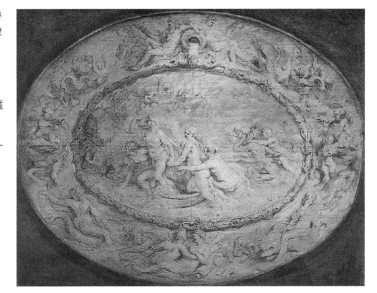

一六一四　三十七歲。六月五日，兒子亞伯出生。完成大教
　　　　　堂的〈自十字架上解降〉祭壇畫。（西班牙畫家
　　　　　艾爾・格利哥去世）。
一六一六　三十九歲。受聘爲諾布克一教堂製作〈最後審判〉。

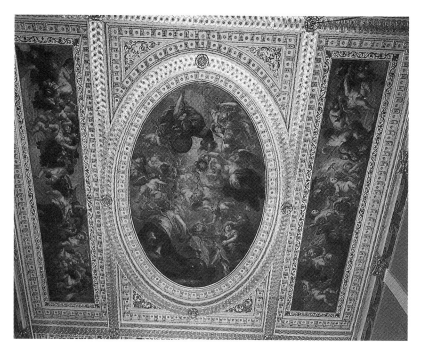

1635 年完成的白宮大宴客廳的天頂壁畫。

一六一八　四十一歲。三月二十三日，兒子尼古拉出生。自
　　　　　己設計的邸宅（今日留存的魯本斯邸及畫室）完
　　　　　成。此時畫家安東尼・凡戴克擔任魯本斯的助手。
　　　　　受熱那亞貴族委請以古羅馬故事製作六幅掛氈畫
　　　　　草圖。向駐荷蘭英國大使卡爾頓購入其蒐集的古
　　　　　代雕刻。（三十年戰爭開始。）

一六一九　四十二歲。獲得自作銅版畫複製獨家發行權，在
　　　　　西班牙統治下的尼德蘭、荷蘭各地發行。（英荷
　　　　　兩國締結防禦同盟條約。）

一六二〇　四十三歲。安特衛普的耶穌會教堂天井畫裝飾的
　　　　　契約書簽署。（清教徒移民美國新英格蘭地方。）

一六二一　四十四歲。亞伯大公過世，成為伊莎貝拉大公主

魯本斯邸宅餐廳一隅，牆上掛有魯本斯的自畫像。

忠實顧問。

一六二二　四十五歲。赴巴黎爲法蘭西母后瑪莉‧梅迪奇
　　　　　（Marie de Medici 路易十三世之母）所住的盧
　　　　　森堡宮製作二十一幅巨作。製作〈康士坦丁大帝
　　　　　生涯〉掛氈畫草圖。

一六二三　四十六歲。十月底，女兒克拉娜去世。此時開始
　　　　　有確實從事外交活動記錄。（維拉斯蓋茲擔任菲
　　　　　利普四世宮廷畫家。）

一六二四　四十七歲。六月五日，西班牙國王菲利普四世賜
　　　　　給他貴族地位。（英荷同盟對抗西班牙戰爭開始。）

一六二五　四十八歲。從二月到六月滯居巴黎。完成巴黎盧
　　　　　森堡宮第一組連作〈瑪莉‧梅迪奇的生涯〉。五

月十一日參加法國公主安麗恩特・瑪麗與英國王
子查理一世婚禮行列。（詹姆斯一世去世，查理
一世即位。楊・布魯格爾去世。楊・史汀出生。）

一六二六　四十九歲。六月二十日第一任妻子伊莎白娜過世。
　　　　　從年底到翌年滯留巴黎，痛風發作。

一六二七　五十歲。赴海牙進行和平之旅，並訪當地畫會，
　　　　　與美術家列傳著者德國畫家桑德勒同行。（凡戴
　　　　　克從義大利回到安特衛普。）

一六二八　五十一歲。前往英國、西班牙進行外交任務。在
　　　　　西班牙會見畫家維拉斯蓋茲。

一六二九　五十二歲。代表西班牙前往英格蘭尋求外交和談。
　　　　　為英格蘭國王查理一世裝飾宴客大廳。劍橋大學
　　　　　頒贈榮譽學位。

一六三〇　五十三歲。查理一世為感謝他促進和平，授予騎
　　　　　士榮譽。返鄉再度結婚，娶十六歲絲織布商富家

魯本斯邸宅外的噴泉及
花園亭閣。（左圖）

1977 年，魯本斯四百
週年誕辰，於安特衛普
舉行之慶祝活動導覽手
冊封面。（右圖）

魯本斯長眠之地──聖
傑克教堂。（右頁圖）

女海倫・福爾曼爲妻。英國國王查理一世請他爲白金漢宮作天井畫。（英國西班牙間出現和平。）

一六三二　五十五歲。女兒克拉瑞・喬安娜誕生。完成〈聖依德豐索祭壇畫〉。（畫家維梅爾出生）。

一六三三　五十六歲。伊莎貝拉大公主過世，費迪南繼任西屬荷蘭總督，逐漸退出政治圈。七月十二日兒子法蘭斯出生。

一六三五　五十八歲。買下鄉下別墅史廷城堡。女兒伊莎白拉・海倫娜出生。

一六三六　五十九歲。爲西班牙國王菲利普四世委託裝飾別墅夏宮天井繪製神話故事裝飾畫。被任命爲新總督宮廷畫家。（凡戴克畫〈獵場的查理一世〉。）

一六三七　六十歲。三月一日，兒子彼得・巴爾出生。

一六三八　六十一歲。完成夏宮天井裝飾畫。痛風疾病惡化。（路易十四誕生。）

一六四〇　六十三歲。死於關節炎。翌年二月三日，女兒康士坦茲・阿貝迪娜出生。（普桑被邀請至巴黎。一六四一年凡戴克去世。一六四二年林布蘭特畫〈夜巡〉。）

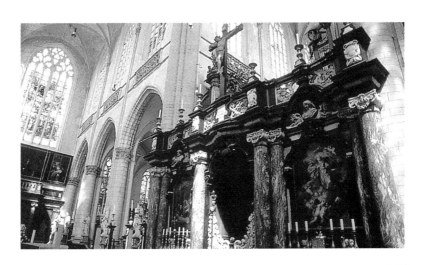

國家圖書出版品預行編目資料

魯本斯：巴洛克繪畫大師 ＝Rubens /
何政廣主編. － 初版. － 臺北市：藝術家，民 88
面： 公分. －（世界名畫家全集）

ISBN 957-8273-28-2

1.魯本斯（Rubens, Peter Paul, Sir, 1577-
1640）- 傳記 2.魯本斯（Rubens, Peter Paul, Sir,
1577-1640）- 作品集 - 評論 3.畫家 - 比利時
- 傳記

940.99471 88003574

世界名畫家全集

魯本斯 Rubens

何政廣／主編

發行人　何政廣
編　輯　王庭玫・魏伶容・林毓茹
美　編　林憶玲・莊明穎
出版者　藝術家出版社
　　　　台北市重慶南路一段 147 號 6 樓
　　　　TEL：（02）23719692~3
　　　　FAX：（02）23317096
　　　　郵政劃撥：0104479-8 號帳戶
總 經 銷　時報文化出版企業股份有限公司
　　　　　桃園縣龜山鄉萬壽路二段351號
　　　　　TEL：（02）2306-6842

印　刷　欣 佑彩色製版印刷有限公司
初　版　中華民國 88 年（1999）4 月
定　價　台幣 480 元

ISBN　957-8273-28-2
法律顧問　蕭雄淋